屁股博物館

從史前豐臀到當代屁屁，開啟藝術欣賞的另一扇門
/〈通常是後門〉/

MUSEUM
BUMS

A Cheeky Look at Butts in Art

MARK SMALL
馬克・斯莫爾

JACK SHOULDER
傑克・史赫特

著

蔡宜真

譯

獻給幫助我們以不同角度看藝術的諸位

以及師友及家人

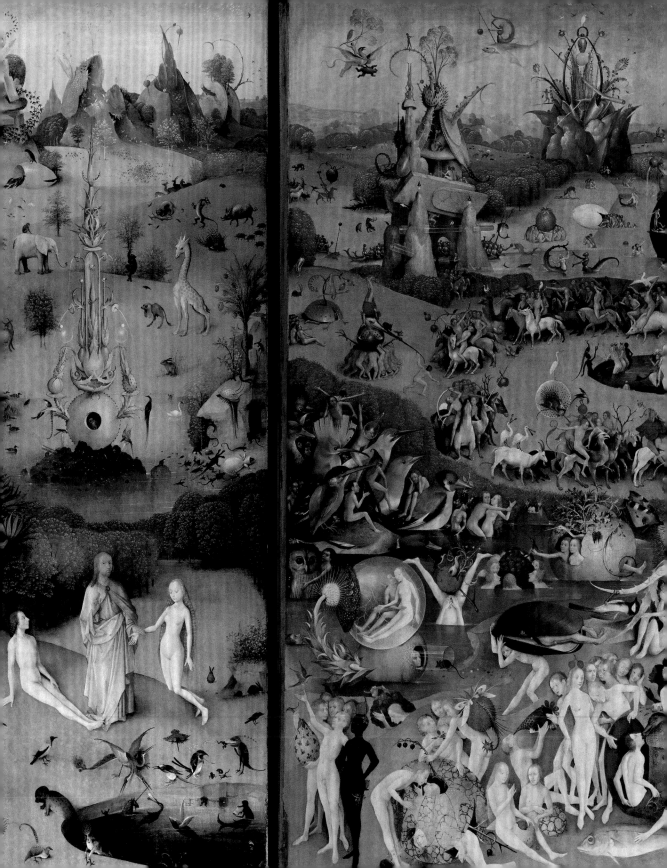

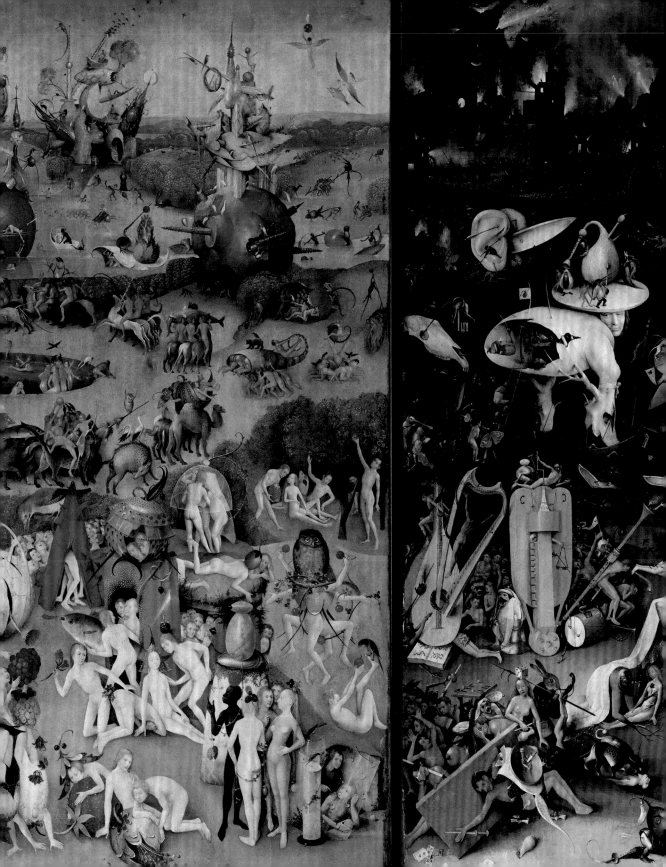

目錄
CONTENTS

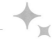
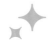

前言

我們都有臀部，這是連結眾人的事情之一。屁股可以是各式各樣——有趣、愚蠢、實用、可恥、豐滿和性感——這本書就是要頌讚屁股的各種光輝燦爛。

如果自 2016 年以來你曾造訪過博物館，可能會撞見我們一邊竊笑，一邊偷拍雕像的臀部，還會計算展品中有多少個屁股。你可能也看過我們寫筆記，明確記下為什麼這幅畫有這麼多的屁股（參見耶羅尼米斯·波希〔Hieronymus Bosch〕屁股滿滿的超狂畫作，71-74 頁），或者思考藝術家這樣雕塑屁股企圖傳達什麼訊息。我們已將感官磨煉到極致，用來發現那些被典藏的屁股，並摩拳擦掌要和全世界分享我們的發現。

參觀博物館並在當中尋找最好的屁股是我們閒暇時做的事，在現實生活中，我們其實是嚴肅的文化遺產專業人士，在英國各地文化場域和文化遺產現場工作。

透過努力，我們發現打從人類開始製造和創作以來，屁股一直是藝術重要的一部分。已知最早的人物造型是搖滾妖冶豐臀（見20-23 頁），在已知最早的文獻裡最早的撩妹台詞是：「嗨，漂亮的屁股！」（或類似意思的話；你必須認真研究古埃及語，才能知道其中細微的差別。）事實上，藉由關注臀部線條，從古埃及藝術的簡單線條，到古典世界的完美比例，再到後來肉感的現實主義藝術家，我們可以看到藝術家如何發展自身的技藝以及對肌肉組織的了解。

所以我們決定撰寫本書，講述屁股的深遠影響，這影響一路延續到現代藝術。我們將從全新的角度審視某些熟悉的藝術作品（見43 頁《大衛像》），並以全新的方式思考這些作品。

專有名詞的「藝術」可能令人望而生畏，但在這裡我們提供一個厚顏無恥的視角，帶你瀏覽世界各地博物館和文化空間神聖大廳中展出的內容。透過分享我們獨特的觀點，希望能幫助你從不同的角度看事物，並以全新的方式看待藝術。

在本書頁面中，有男孩的屁股、女孩的屁股、其他人的屁股、極其性感的屁股、奧林匹亞的美臀、怪物身上的人類屁股，以及一些根本不是屁股、但如果你看得夠專注的話就是屁股的東西。

我們也聚焦大家熟悉的性別議題，看看酷兒的屁股，探索 LGBTQIA+ 藝術家如何描繪人類的外型。

在欣賞這些美麗臀部的同時，我們也會提出一些重要問題，例如：

• 我們應該看到這些屁股嗎？
• 是誰先看到這些屁股？這一點對描繪對象又意味著些什麼？

• 你是否注意到博物館中展示的絕大多數身體都是男性、白人、肌肉發達、定義狹窄的漂亮，以及順性別的？如果你還沒注意到，現在你會了！

我們從觀察屁股開始，然後問「為什麼」這個屁股會出現在這個博物館、畫廊、檔案館、圖書館或其他文化空間中，然後思考那個屁股想告訴我們什麼。我們將探索：儘管掛在牆上和典藏的物件往往表現出完美的身體，但在現實生活中，人們的體型和尺寸各不相同；不論博物館和畫廊藉由展覽表現出什麼，實際上到處都是各色人種，而且一直存在著；「美麗」不是由死去已久的白人來定義；跨性別者、酷兒和非順性別者一直存在，是合乎典範的，上帝垂憐，他們應該在博物館裡與其他人一樣，看到自己被頌揚。我們將以屁股為媒介，涵蓋上述這些內容。

我們會讓你笑、讓你思考，幫助你意識到有時要真正了解某件事，需要從背後去看它。

那麼，就請舒服地坐著，好好享受，準備觀賞一些屁屁吧。

為了幫助你體驗這趟穿越時空、藝術、觀看博物館中最棒屁股的旅程，以下是啟程前你需要認識的詞彙：

屁股：你用來坐的那東西，非常好看。在台灣，它也叫臀部、屁屁或尻川（kʻa-tsʻŋ）。

美臀（callipygian）：擁有形狀美好的屁股（字根「kallos」是希臘文「美麗」的意思，而「puge」是希臘文「屁股」的意思）。

對立式平衡（contrapposto）：（義大利文「相反」的意思）雕像專用術語。如果你把重心放在一條腿上並抬高屁股，就會讓屁股的一側繃緊、另一側呈放鬆狀態——這就是對立式平衡！在西方世界，對立式平衡在西元前五世紀出現，當時希臘人想讓雕像的形式與早期的希臘雕像（kouros）及古埃及雕像截然有別。這個樣子看起來很不錯，對吧？

接下來出現的屁股，是我們從多次探險中精挑細選出來的。本書當然沒有詳盡列出每個博物館中的每個屁股，所以我們希望這本書能激發你在附近的博物館中尋找更多屁股，在你的旅途中尋找它們的蹤影。

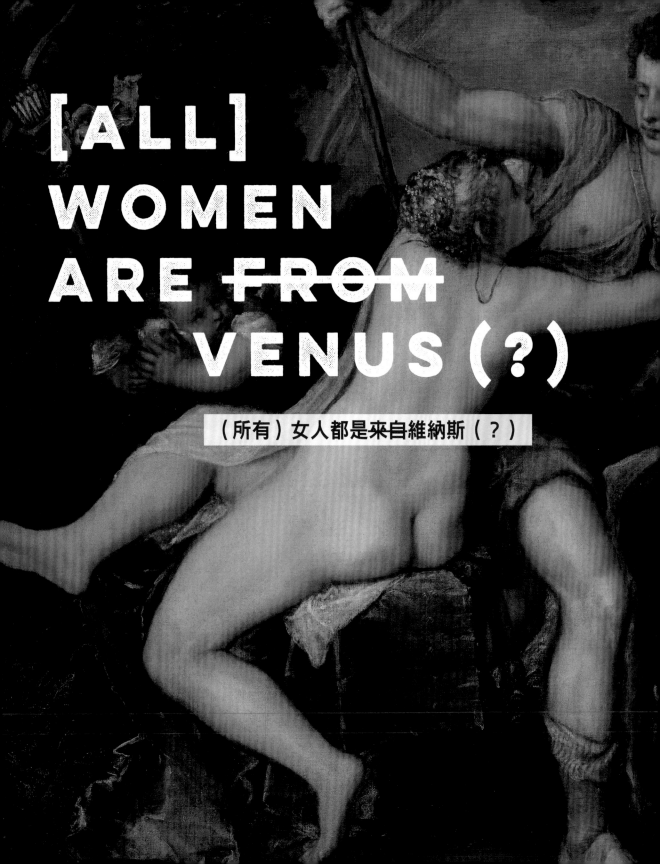

[ALL]
WOMEN
ARE ~~FROM~~
VENUS (?)

（所有）女人都是來自維納斯（？）

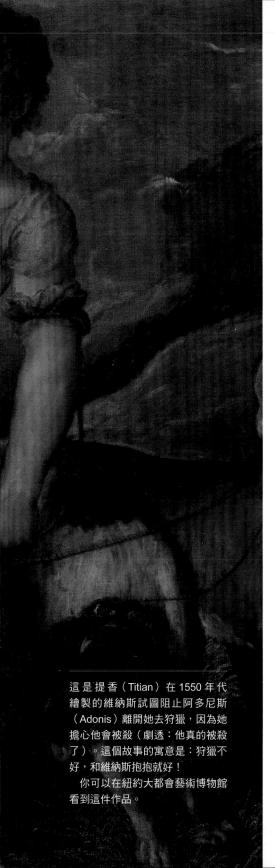

這是提香（Titian）在 1550 年代繪製的維納斯試圖阻止阿多尼斯（Adonis）離開她去狩獵，因為她擔心他會被殺（劇透：他真的被殺了）。這個故事的寓意是：狩獵不好，和維納斯抱抱就好！

你可以在紐約大都會藝術博物館看到這件作品。

　　想像一下你在一間博物館裡。你的腳步聲在展廳內迴盪，你在一個裸體女性造型前停下來。無論你在哪個博物館，都很有可能站在某個版本的維納斯面前（或背後）。你可能聽說過維納斯——她是羅馬女神，掌管愛情、慾望和生育。如果古典神話中有性醜聞，那麼主角要不是維納斯，就是宙斯（參見「眾神與怪物」章節中有關宙斯的內容）。維納斯可能是所有沒有手臂的人當中，我們最熟悉的一個（見 15 頁《米洛的維納斯》〔Venus de Milo〕），她也是一個以屁股緊翹、漂亮、比例勻稱而聞名的人（見 16-17 頁的維納斯美臀）。

　　整個歐洲不斷挖掘出史前的物件，年代相較於比例和對稱都完美的經典維納斯，還要早了數千年。這些物件有些是書寫紀錄之前的文明唯一存留於世的痕跡。考古學家、策展人和其他為這些物件命名的人決定，將所有身份不詳的古代女性形象和描繪統稱為「維納斯」。這些石器時代的維納斯（見 19 頁《維倫多夫的維納斯》〔Venus of Willendorf〕）矮胖、結實、豐滿；這些物件強調她們的胸部、屁股和腹部，與古希臘雕刻家普拉克希特利斯（Praxiteles）和其他古人規定的長腿「完美」比例，或是波提切利（Botticelli）筆下那位足踏海蚌殼、草莓金髮色的美女，相去甚遠。那麼，她們怎麼會是同一位神呢？她們是同一位神嗎？

　　但我們已經跳太前面了。讓我們回到古希臘人和古羅馬人那明亮白皙、典型美麗且比例完美的阿芙蘿黛蒂／維納斯。

　　本章將帶你踏上旅程，縱覽對「美」的描繪：

認為對稱「最性感」、維多利亞時代的男性監督女性的身體，並且決定多產該長什麼樣子；還有在畫廊展出女性屁股供男性盯著看，這是多麼不公平的行為，對此婦女參政論者如何回應。史前維納斯會告訴我們有關豐滿有權勢的女性、多產的實用性，以及這些如何體現在雕像中；還有在過去的兩萬九千年間，對維納斯的描繪如何塑造了「性感」的含義。

維納斯被希臘人稱為阿芙蘿黛蒂（Aphrodite，給那些喜歡追根究字面意義的人：阿芙蘿黛蒂的意思是「泡沫女」，因為她是從海的泡沫而生）。阿芙蘿黛蒂／維納斯身為美麗的化身，古代藝術家（其中許多是男性）以他們認定的完美比例來描繪她。不只是個女人，還是一位女神，她是西方傳統中第一個將愛、美以及隨之而來的一切濃縮為人物形象的代表。

我們要說的是，維納斯不會長得像典型的鄰家女孩。（雖然說……古希臘藝術家普拉克希特利斯〔Praxiteles〕以他的情婦，可能是位名叫芙里尼〔Phryne〕的名妓為模特兒，塑造了《克尼多斯的阿芙蘿黛蒂》〔Aphrodite of Knidos〕雕像。在 17 頁可以看到他為了博得某位女士青睞所做的努力。所以，在這個非常特殊的例子中，維納斯確實看起來像普拉克希特利斯的女友，她一定是某人的鄰居，因此非常像典型的鄰家女孩。）

自維納斯從泡沫中誕生的那一刻起，她就

是藝術家們描繪女性形象的完美藉口。古典藝術家認為，他們作品中的維納斯不需要遮遮掩掩。

他們創作的性感、對稱的雕像，被設計用來裝飾神廟。這些雕像明亮、大膽、強烈的色調，與我們今天在博物館中看到的純白色大理石截然不同。《克尼多斯的阿芙蘿黛蒂》以對立式平衡姿勢強調她的曲線，正如一位古希臘作家說的：「僅身著微笑」，被克尼多斯城買下，為這個城鎮帶來名聲和財富。傳說這座雕像非常美麗，連阿芙蘿黛蒂本人也來看過。

正如你所見，普拉克希特利斯塑造的《克尼多斯的阿芙蘿黛蒂》並沒有炫耀她的外表（但這不代表男人有權對女人、女神加以限制或規範，或諸如此類），雖然她端端正正地被塑造成沒穿衣服的樣子，但她很莊嚴地伸手拿她的毛巾。如果你熟悉神話，就會知道凡人若在女神沒有防備時偷看祂一眼（或好幾眼），永遠不會有好下場。惹動神明憤怒的人，往往會招來瞎眼、變形和死亡的命運。

與世上許多錯誤的事一樣，對女性身體的管控及其對博物館的影響可以追溯到維多利亞時代的男性。維多利亞時代對於美女長什麼樣（以及不是長什麼樣）興起了嚴格的規定，這也反映在博物館向更廣泛的公眾公開展出的古典雕像上，這並非巧合。新古典主義不只是在藝術和建築方面，在審美標準方面也與古典主義相呼應，並把這些標準強加

於女性身上。

在維多利亞時代，經典的維納斯再度流行，她們是裸體，且僅限男性學者和美學家觀賞（還有少數女性學者和美學家，但這些極端狀況不在我們討論範圍內），處於男性控制之下。經營博物館的男人們決定：這些女性——身材曲線優美但又不過分凹凸、美麗但端莊、有力，但實際上是由男人創造和擁有——是人類型態的女神的藍圖。而這一切都被轉化，加諸在維多利亞時代活生生、會呼吸的女性身上，甚至在二十一世紀我們還是可以看到這種概念的反映。

看到這些對維納斯的描繪時，我們應該自問：「我們有受邀觀看她嗎？」更重要的是：「誰邀請了我們？」如果答案是：「有」、「是我的女人小維邀請我」，那麼請放心欣賞。如果是別的答案，那麼，你要當心惹動神的憤怒，而且這位神還是萬神殿中最可怕、最愛報復的神之一！

看看《鏡前的維納斯》（Venus del espejo，18頁）：她背對著你躺著。她凝視鏡子，但你無法直接看到她的臉（因為你怎麼畫得出完美？）一切都非常夢幻朦朧——奢華、天鵝絨般的布料為畫面增添了奢侈、柔滑的質感。這幅畫唯一肉感、立體的細節，就是維納斯的屁股。觀眾被她臀部的曲線和肌肉吸引。維納斯准許我們欣賞她嗎？邱比特拿著鏡子，是想向他的母親透露是誰在偷窺？你在侵犯維納斯的隱私嗎？

男人不請自來地凝視維納斯，是導致這幅典藏於倫敦國家博物館的畫作遭到猛烈攻擊的原因之一。1914年，《鏡前的維納斯》（西班牙藝術家委拉斯蓋茲〔Velázquez〕的作品，是罕見的裸體維納斯畫像之一）被一把刀砍劃至少五次。攻擊者不是相思成疾的男性仰慕者，而是憤怒的女性——瑪麗·理查森（Mary Richardson）。理查森是一位女性參政主義者（後來成為法西斯主義者奧斯瓦爾德·莫斯利〔Oswald Mosely〕的追隨者），人稱「揮刀瑪麗」。

理查森當時正在抗議英國婦女選舉權運動的領袖埃米琳·潘克赫斯特（Emmeline Pankhurst）被捕。她告訴媒體說她「想要摧毀神話中最美麗的女人的形象，以抗議政府摧毀潘克赫斯特夫人，她是現代歷史上最美麗的人物」，並且她反對「男性訪客整天盯著它看的樣子」。我們都支持婦女權利是沒錯，但不是透過 (1) 攻擊其他女性，或 (2) 支持法西斯主義，或 (3) 無限上綱到神聖的小維女士。

對我們所有人來說，幸運的是，這幅畫後來修復了。

毫無疑問，看著女神會讓人激動不已，但維納斯的裸體不只是與色情有關。它可能代表各式各樣的事：

1. **新生命**：我們在波提切利的作品《維納斯的誕生》（The Birth of Venus）中，看到她站在蚌殼上（不幸的是，這幅畫沒有出現她的屁股！），藝術史學家認為這暗示

著新生命，因為她剛剛被創造出來。

2. **性**：維納斯與愛和性有關。除了與新生命有關聯之外，她還負責推動新生命運轉之力，從而使生命循環下去。

3. **生育**：女神的這方面在我們觀賞羅馬的維納斯時最為明顯，她被稱為基因維納斯（Venus Genetrix）或母親維納斯（Venus the Mother），因為她是羅馬神話要角之一伊尼亞斯（Aeneas）的母親。身為一個母親，她不常以裸體示人，所以在博物館很少看到基因維納斯的屁股。從神話的角度來說，維納斯還有其他子女，例如厄洛斯（Eros）、赫馬佛洛狄忒斯（Hermaphrodite）和美惠三女神卡里特斯（Graces），她們光彩奪目、神一般的屁股，請見《眾神與怪物》一章。

那麼，我們是如何從幾千年前鑿刻粗糙、有時甚至難以辨認的肉慾「維納斯」，聯想到這些絲滑的大理石阿芙蘿黛蒂雕像呢？

維納斯是生育的象徵，所有證據都表明，這些史前女性雕像——實際上是有史以來最早的藝術作品，如《維倫多夫的維納斯》（見 19 頁）——是受到崇拜的女性象徵。它們具有誇張的女性特徵（在這裡我們把屁股也納入女性特徵），所以可能與生育能力有關。

有幾點值得注意：

1. 耶！女人是強大又重要的。

2. 耶！豐滿是強大又重要的。

3. 耶！縱觀歷史（包括今日），人們都將維納斯視為至高萬神殿的重要一員。

4. 噓！維納斯是某一信仰體系中的一位女性人物，而有人決定，與其賦予更多女性力量，不如把整個歐洲、整個時代、所有身份不明的女性統稱為「維納斯」，因為這比起接受整個歐洲的史前文化與古典萬神殿無關，而且不止那個從蚌殼裡爬出來的女人，所有女性都是強大的這個事實，這樣做更為輕鬆！看在維納斯的份上啊！

還有另一個問題：古典萬神殿中的維納斯，亦即《鏡前的維納斯》（見 18 頁）中「正在梳妝」的維納斯……如雕像般高大勻稱。她是魯本斯式的，有凹凸和曲線。但是史前的「維納斯」，例如《萊斯皮格的維納斯》（*Venus of Lespugue*，見 20 頁）和《下維斯特尼采的維納斯》（*Venus of Dolní Vestonice*，見 20 頁），將凹凸和曲線提升至另一個層次。用變裝皇后魯保羅（Latrice Royale）的話來說，它們是「矮胖但時髦」。它們是維納斯最本質的體現，也是最普遍的維納斯。

這代表把經典的維納斯——她是生育女神沒錯，但其生育力主要由男性描繪，對生育力和美麗有（更苗條的）現代看法——的名號，以某種方式套用在我們挖掘出來的兩萬五千年前那種豐滿、富饒的生育女神身上，是種認知錯誤。

我們猜想這可以概括為：古典維納斯的生育力，是透過一小部分的男性古典雕塑家認為的性感來體現。（在接下來的三千年裡，古典意象一再反覆出現，意味著「這種」對性感的理解，對我們所認為的性感有很大的影響。）

相反地，史前「維納斯」的生育能力，是透過多產女性的實用面來傳達的。對於這些女性雕像來說，生育比美貌更實用。這不（必然）是「她很辣」，而是「我的大胸部害我背痛」。這也是在考慮理想的比例，但是以實用而不是美學的方式來考慮。因此，古代「維納斯」展現的生育能力，並不是男性眼中所嚮往之物（可能是因為它們不是由男性製造、也不是為男性製造，而且它們講述的故事絕對不是以男性為中心）。胸部＝餵母乳，外陰＝生育，大屁股＝好生養，更有機會在令人畏懼的分娩過程中倖存。

不要誤會我們的意思。我們當然不是說史前人偶不性感。我們是說，生育能力不是一個以男性慾望為中心、只有一個圓圈的交集圖（文氏圖）。史前人類明白這一點！

在閱讀接下來的章節時，你就可以將維納斯（或「維納斯」）納入脈絡，看看我們最喜歡的女神和她肉肉的屁股。

你計畫度過一個非常充實的星期六，但洗完澡後卻坐在床上，在手機上玩了五個小時的數獨遊戲。

羅浮宮典藏的《米洛的維納斯》（*Venus de Milo*）是有史以來最著名的古典雕像之一。從迪士尼的《大力士》（*Hercules*，譯注：此處為片名，故依照片名中文翻譯，下文則稱同名之希臘神話人物為海克力斯）到艾靈頓公爵的〈巧克力奶昔〉（*Chocolate Shake*）都有維納斯的芳蹤，包括這首歌的歌詞：「米洛的維納斯大有魅力；她讓希臘人放很鬆。現在那可憐女孩沒了手臂，無法再做巧克力奶昔。」真神。

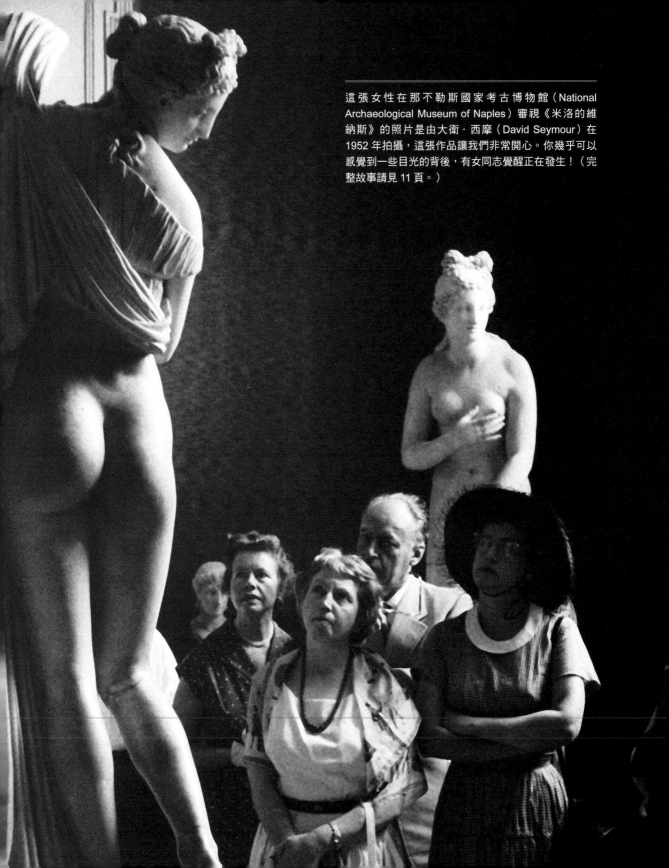

這張女性在那不勒斯國家考古博物館（National Archaeological Museum of Naples）審視《米洛的維納斯》的照片是由大衛·西摩（David Seymour）在1952年拍攝，這張作品讓我們非常開心。你幾乎可以感覺到一些目光的背後，有女同志覺醒正在發生！（完整故事請見 11 頁。）

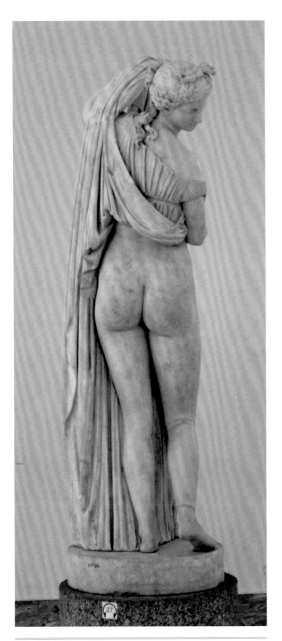

據說《克尼多斯的阿芙蘿黛蒂》是古代最美的雕像。這座雕像是為了裝飾女神的殿宇，吸引來自各地的訪客和信徒。相傳有位男信徒在非開放時間偷偷溜進殿裡，企圖和雕像做愛。從性交後的小睡中醒來後，他意識到自己弄髒了雕像，因此羞愧難當，投海自盡。原版的《克尼多斯的阿芙蘿黛蒂》已經失傳，但在世界各地的博物館中都可以找到雕像的複製品、近似和二創版本。

　　《米洛的維納斯》直譯的意思是「美臀維納斯」。你能明白為什麼 V 女士可以佔據一整章，對吧？

　　在我們看來，她似乎給人一種「與床單奮戰宣告失敗，但決定讓這看起來很有型」的感覺。大家都懂的。

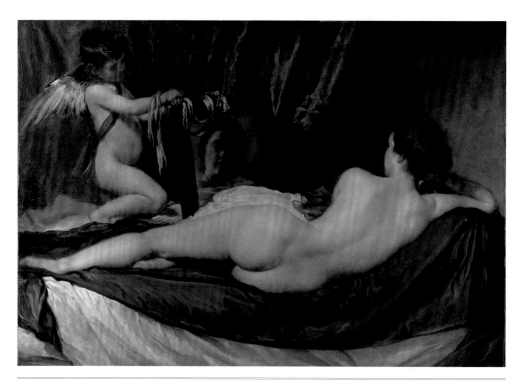

維拉斯奎茲（Diego Velázquez）的作品《鏡前的維納斯》典藏於倫敦國家博物館，是維拉斯奎茲少數的女性裸體作品之一，是當時西班牙描繪維納斯形象的獨特作品，但這並不是這位維納斯引人注目的唯一原因（請配上令人神經緊繃的尖銳小提琴聲及刀刺動作）。

婦女參政運動人士瑪麗‧理查森以菜刀揮砍《鏡前的維納斯》以示抗議（完整故事見 13 頁）。

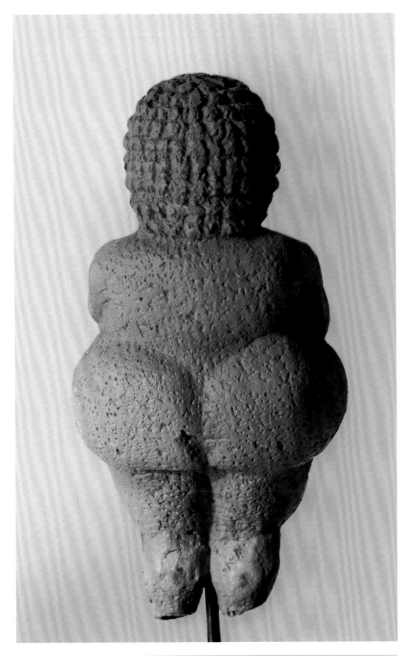

停，等一下，不行！不要把格納斯多夫的維納斯（Venus of Gönnersdorf）放進你的懶人鞋裡！她不是鞋拔！

呃……只要夠有耐性、幾次深呼吸，任何東西都可以當成鞋拔，但格納斯多夫的維納斯的主要功能不是鞋拔。別擔心，就連專家也還沒充分掌握她的潛力。

她的年齡介於一萬一千至一萬五千歲，可能是用猛獁象牙製成的，所以請輕輕地把她放下！

她很大隻，她很豐滿，她很美麗！ ❤

《維倫多夫的維納斯》現藏於維也納自然歷史博物館（Natural History Museum in Vienna）。她只有 11 公分高，但不能小看她，對吧？她是 1908 年奧地利舊石器時代遺址的出土文物之一，估計已有兩萬多年的歷史。

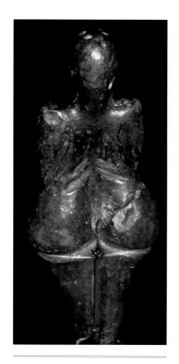

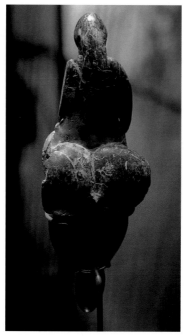

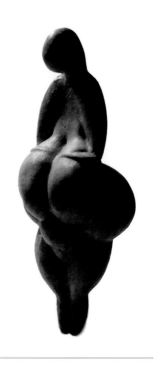

這位曲線凹凸的女士是《下維斯特尼采的維納斯》，之所以如此稱呼，是因為她是在捷克共和國的下維斯特尼采出土的（想不到吧？）她大約有二萬九千歲。

老天，萊斯的小維！

這個令人驚歎的寶貝：《萊斯皮格的維納斯》由猛獁象牙製成，從里多洞穴（Grotte des Rideaux，法國萊斯皮格地區）出土。她目前住在巴黎的人類博物館（Musée de l'Homme）。

這件複製品是為了展示《萊斯皮格的維納斯》在剛雕刻完成時可能的樣子。

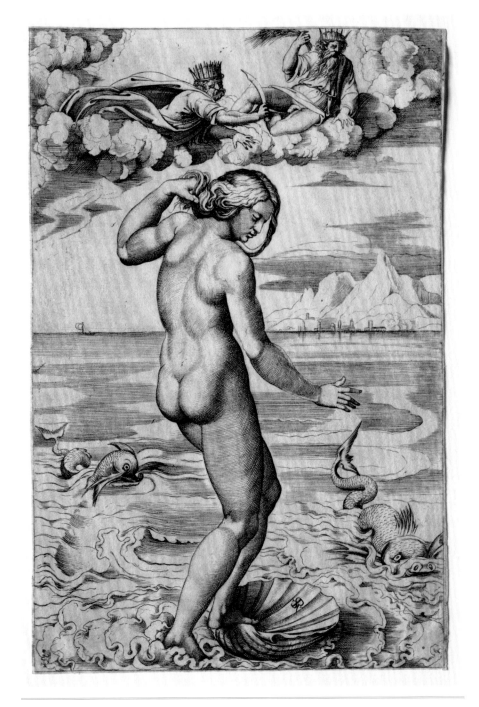

馬爾科・丹特（Marco Dente）的這幅《維納斯的誕生》蝕刻版畫，與著名的波提切利版本不同，丹特的畫顯示維納斯發明了衝浪。你可以從畫面中呆萌的魚看出這是一幅好作品……（睿智地點頭）。

　丹特的版畫約作於西元 1516 年，充分概括了維納斯誕生的故事：她從海浪中誕生，並被風神齊菲兒（Zephyrus）吹到賽普勒斯島。

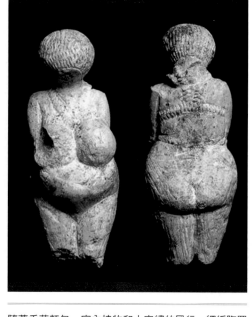

隨著香蕉麵包、室內植物和十字繡的風行，繩編胸罩也不可避免地再次流行起來。上一次為人所見是在西元前一萬八千年，俄羅斯的科斯蒂翁基。

《科斯蒂翁基的維納斯》（Kostenki Venus）現藏於艾米塔吉博物館（Hermitage Museum），而「繩編胸罩」實際上被認為是早期的束胸。

這件維納斯在你搶劫藝術品後要從博物館快速垂降時，可以當作方便的扣環。

她出現在任何一座現代畫廊或前衛雕塑公園，都不奇怪，但其實這件《蒙魯茲的維納斯》（Venus de Monruz）已有一萬一千年歷史。1991 年，工人們在瑞士建造高速公路時，把她挖了出來。

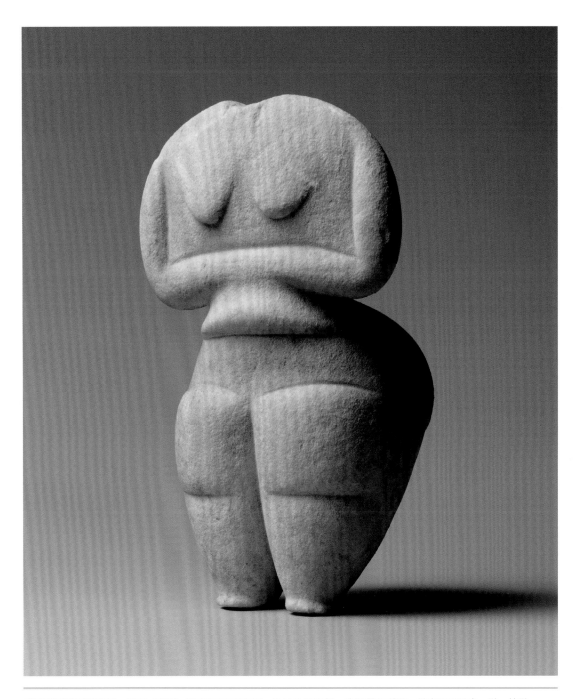

我們都看過這種姿勢。媽媽／外婆／阿姨不是在生氣，她只是很失望。我們最好道歉，並表現得認真一點，快點。

　　這是大約四千至四千五百年前，來自南歐基克拉澤斯文化（Cycladic）的大理石雕像，現在住在紐約的大都會藝術博物館（The Met）（但我們很希望把她放在家裡的架子上，提醒自己要更常打電話給生活中的那些母性角色）。

靠近點看，靠近一點，再靠近一點，
來，沒關係，圖書館裡沒人會笑你。
好，現在細看那些如同像素一樣的
小點點，每個點都是蝕刻出來的。
你能想像安傑羅・伯蒂尼（Angelo
Bertini）花了多少時間盯著維納斯和
瑪爾斯的屁股，才完成這幅版畫嗎？

　　這是安傑羅・伯蒂尼的版畫，是
依據喬凡尼・托尼奧利（Giovanni
Tognolli）的畫作所作，而喬凡尼
的畫作又是依據安東尼奧・卡諾瓦
（Antonio Canova）的雕塑所作。很
多人花了很多時間，為我們創造和二
創這些美麗的屁股。我們是不是很幸
運？這幅版畫現由阿姆斯特丹國家博
物館典藏。

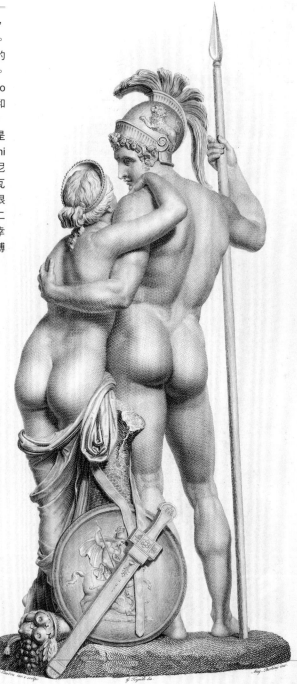

VENERE E MARTE

A Sua Altezza Reale

Giorgio Federico Augusto Principe di Galles

Reggente della Gran Brettagna &c. &c. &c. &c.

Antonio Canova

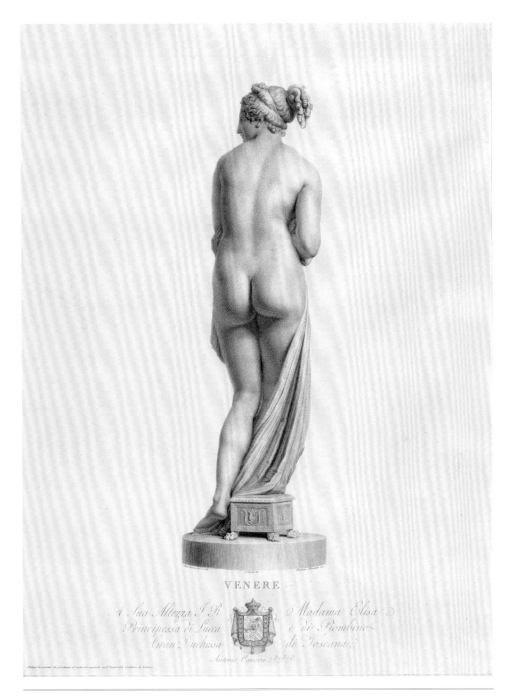

VENERE

A Sua Altezza S.R. Madama Elisa
Principessa di Lucca e di Piombino
Gran Duchessa di Toscana

Antonio Canova D.D.D.

裡面有人！他媽的室友他媽的第一百萬次忘記敲他媽的浴室門！！

　雕塑大師安東尼奧‧卡諾瓦的這件雕塑作品實在不同凡響。這是參考卡諾瓦雕像作品的另一幅蝕刻版畫。藏於阿姆斯特丹國家博物館。

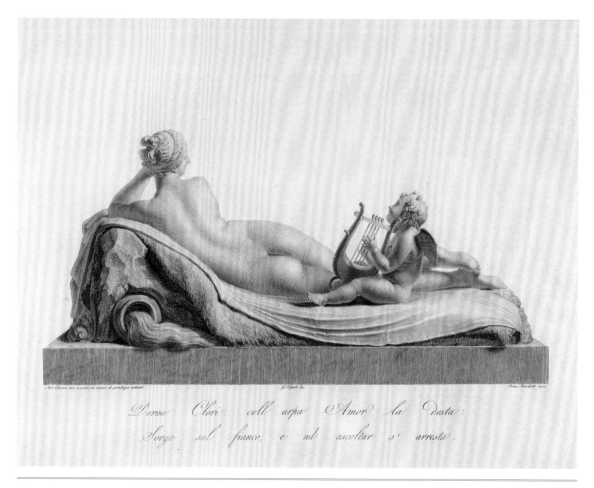

Dorme Clori coll arpa Amor la desta:

Sorge sul fianco, e ad ascoltar s' arresta.

「媽！媽！媽！媽！媽！媽！看！媽！媽！看！媽！你看我可以這樣！媽！你沒在看！媽！媽！媽！看我！看！」

《邱比特與豎琴陪伴的維納斯斜倚背影》（*Back View of Venus Reclining Accompanied by Cupid with a Harp*），多明尼克 · 馬切提（Domenico Marchetti）於 1817 年所作的蝕刻版畫，參考喬凡尼 · 托尼奧利的素描，喬凡尼的素描是參考卡諾瓦的雕塑。

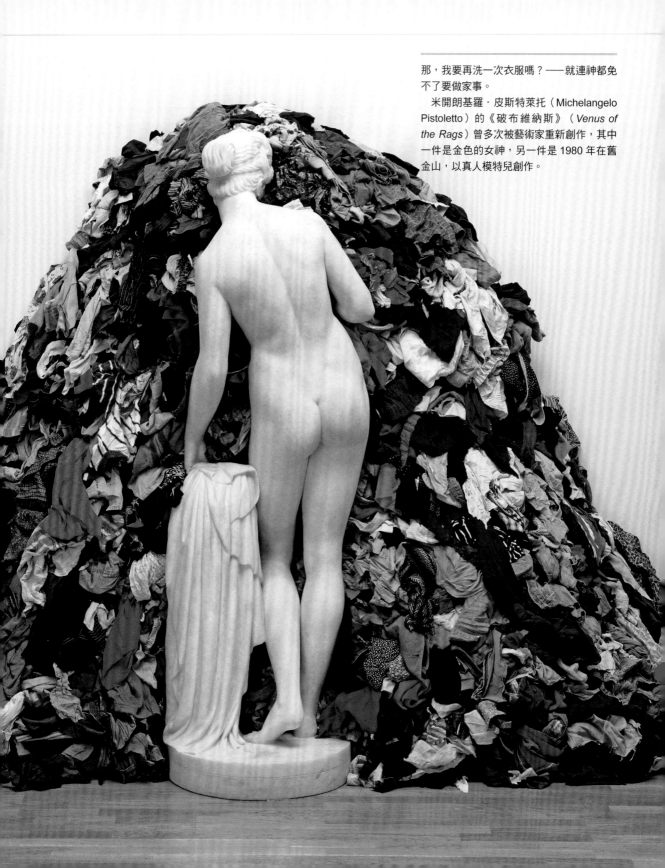

那，我要再洗一次衣服嗎？——就連神都免
不了要做家事。

米開朗基羅・皮斯特萊托（Michelangelo
Pistoletto）的《破布維納斯》（*Venus of
the Rags*）曾多次被藝術家重新創作，其中
一件是金色的女神，另一件是 1980 年在舊
金山，以真人模特兒創作。

GODS
AND
MONSTERS

眾神與怪物

在許多文化中，神是某種抽象概念（例如愛）的人形化身；或是某種基要事物（例如大海）的擬人化。人們在描繪神時，將他們表現成理想的具體模範，即使祂們代表的是壞事，例如戰爭或死亡。希臘人和羅馬人崇拜的神明尤其如此。希臘藝術家所受的訓練是以理想的比例呈現出完美。羅馬藝術家所受的訓練則是模仿希臘人。幾個世紀以來，藝術家們經常回顧藝術史上這個完美的時期，尋求指引和靈感。

當時的藝術家只專注於創造「完美」，並非要向我們展現人體可能有的樣貌，而是揭示了當時社會的偏見和恐懼。從這些理想化、肌肉發達的青年和曲線柔和的女神我們看見，古代雕塑家甚至沒有展現出奧林匹斯山上會有的全部身體樣貌。在詩人的描述中，鐵匠之神赫菲斯托斯（Hephaestus，見30頁的《武爾坎》〔Vulcan〕；羅馬人稱赫菲斯托斯為武爾坎）身有殘疾，通常被描述為跛腳，但在少數描繪他的作品中，他的身體依然是肌肉發達的理想狀態。

不同時代的不同例子，都說明了同樣的問題：古代世界裡新的雕像，都覆蓋了一層媚俗、囂張艷麗、色彩繽紛的裝飾。這些雕像是被埋在地下或水下（參見《安提凱西拉雕像》〔Antikythera statue〕，146頁），或者

被放在自然環境中長達數千年，於是這些華麗、色彩繽紛多樣的雕像，在當代被重新發現時已失去了大部分裝飾，包括原本的膚色。事實上，早在1930年代，大英博物館就在帕特嫩石雕（Parthenon Marbles）上發現了色彩的痕跡，博物館於是把顏料「拋光」，因為這不符合他們看待過往的方式。「拋光」這個詞用在這裡可能太過溫和了；事情的真相更接近用鋼絲刷磨掉。這代表被人推崇為最高藝術的這些雕像，不僅要是白色的，而且是耀眼、閃亮的白。在古典世界中，非白人的存在可以不是奴隸、也不是「因為具有異國情調因此不文明」的──這樣的理解與痕跡都被一概抹除。新古典主義模式以這些古典雕像為靈感，創造出的「新」藝術，幾乎全面以白皮膚為特徵。

說到去除顏色，我們需要談談安朵美達（Andromeda）。請看本章開頭伯恩瓊斯的作品。畫中，她看起來像其他所有處於危險中的公主一樣，有著長長的赤褐色頭髮和雪花石膏般的後背。這應該就是公主的長相吧？嗯，不盡然。根據羅馬詩人奧維德（Ovid）的說法，柏修斯穿越利比亞抵達衣索比亞，營救被鎖在岩石上等著被怪物吃掉的安朵美達。她為何陷入這種窘境？因為她的母親卡西歐佩亞（Cassiopeia）吹噓自己

在我正準備要抹肥皂時，這東西從排水孔裡冒出來！

　　愛德華・伯恩瓊斯爵士（Sir Edward Burne-Jones）的作品《柏修斯系列：厄運成真》（*The Perseus Series: Doom Fulfilled*, 1900），藏於伯明翰博物館信託基金會（Birmingham Museums Trust）。

武爾坎是鐵匠之神，希臘人稱他為赫菲斯托斯。他用神般的打鐵技術，為其他神和他們最喜歡的英雄打造武器和盔甲，這讓他擁有令人印象深刻的上半身。在某些傳說中，武爾坎跛腳，因為他試圖干預宙斯和希拉之間的爭吵，因而從奧林匹斯山上被扔了下來，一路摔了九天。在其他傳說中，他天生就有行動不便的問題。這座雕像是世界上最大的鑄鐵雕像。它是伯明罕市參加在美國密蘇里州聖路易斯舉辦的路易斯安那州採購博覽會（1904 年聖路易斯世界博覽會）時打造的。神話主題和選用的材料，都反映了伯明罕的鋼鐵工業歷史。

有多漂亮。不是她女兒喔，是她自己。這惹怒了一些森林仙女，他們請求波塞頓降下懲罰；因而造成了這樣的情形——安朵美達被鎖在一塊岩石上，突然天外救星以柏修斯的樣子出現，用美杜莎那能把一切石化的眼神阻擋了海怪，成功挽回局面（見 32 頁）。

重點來了——安朵美達是衣索比亞的公主（當時的衣索比亞不一定是現代的國家衣索比亞，但絕對是在非洲）。衣索比亞公主安朵美達和她的母親一樣，也是一位著名的美女（她的名字意思是「我保護、我統領男人」），將她描繪成一位強大、有力、富有、被錯待的黑人女性，會有多困難？雖然古代黑彩陶器將她描繪成白色，但所描繪的柏修斯卻有著黑皮膚。這是因為膚色是根據性別而設定；男人在外奔波因此皮膚黝黑，而女人必須在家處理家務。安朵美達的出身地是如此昭然若揭，赤褐色的頭髮和雪白的膚色，對東非公主來說非常格格不入。

無論是有意還是無意，將古代地中海世界

與非洲人的相遇洗「白」，由來已久。伯恩瓊斯於1876年創造了他對小柏和小安的詮釋。他在牛津深造，這告訴我們，他是個聰明的傢伙，所以如果他有心的話，可以很容易地將這些重點與安朵米達連結起來。然而，據說他為人「抗拒現實」，所以他可能並不太在意事物的細節，只是描繪自己對美的理想，而不是去思考：「以美貌著稱的安朵米達，看起來會是什麼樣子？」

即使在構建怪物時，這種理想化和完美也是個問題。一些藝術家創作的雕像讓我們感到有些困惑。這怪物怎麼這麼威武？（見57頁的《米諾陶洛斯》〔Minotaur〕，即牛頭怪）遇到神和怪物都應該會激起某種程度的恐懼，無論是敬畏還是震懾；這兩種情緒都會讓我們有所省思。「怪物」（Monster）一詞與「證明」（demonstrate）為同一字根；這些生物向我們顯明一些事——米諾陶洛斯可能代表我們藏在內心深處的動物性衝動，海妖讓我們知道，只顧著追隨激情有多麼危險；還有蛇髮女妖……蛇髮女妖為我們反映出許多事。藝術家們經常用怪物來描繪那些失控的、動物性的衝動，比如我們經常試圖壓抑的慾望和飢渴。

我們也會為怪物感到難過。有些怪物讓人同情，顯現出我們的人性。牠們真的那麼可怕，還是他們是可怕環境的受害者？

我們一開始就決定在本書中分享的內容要劃定界限，將人類屁股及類似人類的屁股區分開來。這意味著俏皮迷人、半人半羊的小精靈法翁（Faun，見34頁伯恩瓊斯的《牧羊神和賽姬》〔Pan and Psyche〕）、性感得令人懷疑的牛頭怪米諾陶洛斯，以及雀躍的翹臀羊男（Satyr，見41頁）都會出現，但我們不必在自然歷史館藏中搜索，判斷甲蟲的殼算不算屁股。但是半人馬呢？這取決於哪一半是馬。再參考52頁莎拉·辛格雷（Sarah Hingley）的作品《魚屁股凡丹戈舞》（Fishbutt Fandango），看看當你期待的人魚樣子不夠具體時，結果會怎樣！

注意：我們大量借鑒了古希臘和古羅馬的故事。我們很想更深入研究其他文化中的神靈和怪物，但由於古典歐洲歷史與其他時期、風格和地理區域之間存在不公平的比重，因此很難深入探索其他文化的案例。許多博物館最初是十八、十九世紀富豪的個人收藏，他們前往希臘和北非壯遊，沿途搜刮，然後將他們的收藏致贈給「大眾」（這其中有很多可以探究的，但沒有一件是有趣、讓人心情輕鬆的。如果你想閱讀更多關於這方面的內容而不是想更了解屁股，請參閱丹·希克斯（Dan Hicks）教授的著作《The Brutish Museums》和Orion Brook出版，大衛·歐布萊恩（Dave O' Brien）和馬克·泰勒（Mark Taylor）的著作《Culture Is Bad for You》。）

幸運的是，博物館裡塞滿了大屁股的神話人物像，興高采烈地講述諸神行為不端的故事。需要好幾本書的篇幅，才能詳述

宙斯所做所為有多糟糕可怕——他綁架美少年蓋尼米德（Ganymede）、冒充阿爾克墨涅（Alcmene）的丈夫、冒充阿提米絲（Artemis）以接近她的一位追求者、將伊俄（Io）變成一頭母牛，以躲避他的妻子希拉的怒火。其他希臘諸神也好不到哪去，所以撞上眾神對凡人來說，是個壞消息。

然後是美杜莎。可憐的美杜莎。她是雅典娜的女祭司之一，在神廟裡侍奉女神雅典娜。根據奧維德的說法，海神波塞頓肖想美杜莎，並在她履行職務時強暴了她。她向雅典娜求救，雅典娜沒有幫助她可憐的女祭司，反而詛咒她，讓她的皮膚變成鱗片狀、頭髮變成蛇，目光還會將一切石化。而她被控了什麼罪？玷汙聖殿。另一方面，波塞頓沒有受到任何處罰，拍拍屁股游走了。

這些神與魔鬼之間，只有一線之隔。

在藝術中，很少表現出美杜莎的身體。她的力量是在她的眼裡，因此藝術家們將注意力集中在她的頭；就算呈現出她的身體，也如同是在傷口灑鹽，往往是被整坨丟棄在地板上。美杜莎從一個強大的女人，變成讓人利用她使一切石化的目光。柏修斯得意洋洋地高舉美杜莎的頭，這樣的作品並不少見（見 42 頁）。他英勇的姿勢目的是展現每塊肌肉（甚至包括他的屁股）散發的力量。藝術家透過讓柏修斯高舉美杜莎這樣的姿勢對觀賞者表示，不論是實際上或是比喻上，我們都應該從各種角度仰望小柏。這位藝術家讓我們能從這座雕像的後面欣賞，使我們

可以參與柏修斯及美杜莎的傳說，而不會和他們一樣變成石像。

不過，也是有一些 #為美杜莎平反（#JusticeForMedusa）的作品，針對她頭部的描繪擺脫了可怕的涵義。這種技術上稱為戈爾貢頭像（Gorgoneion）的女魔臉形裝飾，很快就開始出現在建築物、胸甲、墓碑上，做為守護者以抵抗邪惡。她現在甚至是 Versace 的代言人。混得很不錯。

美杜莎的故事是從少女轉變為怪物，但還有其他生物的故事是朝反方向發展，從可怕變成性感。賽蓮女妖（Siren）就是個有趣的思考主題。在大眾的想像中，她們從原本只有聲音十分性感的鳥身女，轉變為誘人海妖，和美人魚沒什麼不同。而美人魚——你相信嗎？他們有真的屁股（見 56 頁）。博物館是思考這個古老問題的好地方，這問題打從水手們在海上日子過太久起，就一直困擾著他們。美人魚有屁股嗎？我們很榮幸地告訴你答案是：有的！

賽蓮女妖成為一種象徵，象徵當我們屈服於誘惑並追隨其後，會發生什麼事。我們會被拖到海浪下，被尖銳的岩石粉碎，或者被撕裂吃掉（當然是在比喻上）。時間再往前約一千九百年，還有一些更現代的怪物屁股。現代的多樣性，帶給我們完整、各種層次的恐怖怪物描繪。從法蘭西斯・培根（Francis Bacon）令人不安、噩夢般的半人半黏黏的一團（見 53 頁），到莎拉・辛格雷（Sarah Hingley）有點可愛的《魚屁股凡

丹戈舞》（見 52 頁）。

說完了怪物屁股，現在，讓我們聊聊諸神的屁股。

信不信由你，一些古代神明並不完全那麼渣。如果你看過古羅馬的展覽，你可能也看過一些安提諾烏斯（Antinous）的漂亮雕像，他是羅馬皇帝哈德良（Hadrian）的男朋友／夥伴／情人／寵兒／侍酒師／#神寶貝（godbae）。如果你沒看過，這裡有個驚喜要給你！哈德良皇帝（沒錯，就是修建哈德良長城的那一位）遵循社會期望，有個妻子，但他一生的摯愛是那位名叫安提諾烏斯的年輕人。大英博物館的一些好朋友，非常浪漫地將安提諾烏斯和哈德良兩人的半身像放在一起。安提諾烏斯以逆天的美貌聞名；沒有人能否認他的美。他嘟嘟的嘴唇和捲捲的頭髮很相配，特別受到藝術史家的讚賞。安提諾烏斯在尼羅河神祕溺死後，哈德良利用他身為皇帝的神聖權力，將小安神格化，好讓他永垂不朽。

對於哈德良皇帝有男友這件事，羅馬方面的反應是還好，但不少權貴覺得，將他封神有點超過。通常這種榮耀只屬於皇帝及其直系親屬，所以這些反對者也不無道理。另一方面，也可以說哈德良提高了伴侶的標準，如果你的伴侶不把你當神一樣看待，就是不稱職的伴侶。

現在大家都懂了，那麼接下來要說最精彩的部分：哈德良的確促成安提諾烏斯被崇拜，並委託打造了許多雕像，反映出他的愛人燦爛奪目的美。甚至梵蒂岡的收藏品中也有一尊《安提諾烏斯·歐西里斯》（*Antinous Osiris*）雕像。最受喜愛的小安的屁股，正是美臀一詞的定義，至少就他的雕像來看（見 35 頁左上《法爾內塞的安提諾烏斯》〔*Antinous Farnese*〕），你會明白為什麼他吸引我們的注意！）自羅馬時代以來，對安提諾烏斯的崇拜歷經多次浪漫的復興，酷兒紳士們透過他的雕像投射他們對這位英俊神明的愛意，並以他做為密碼，以幫助辨識出其他也崇拜他的人。

當你向神明的臀大肌致敬，並因下一章野獸般的屁股瑟瑟發抖時，請想一想：哪些形象才是真的可怕？

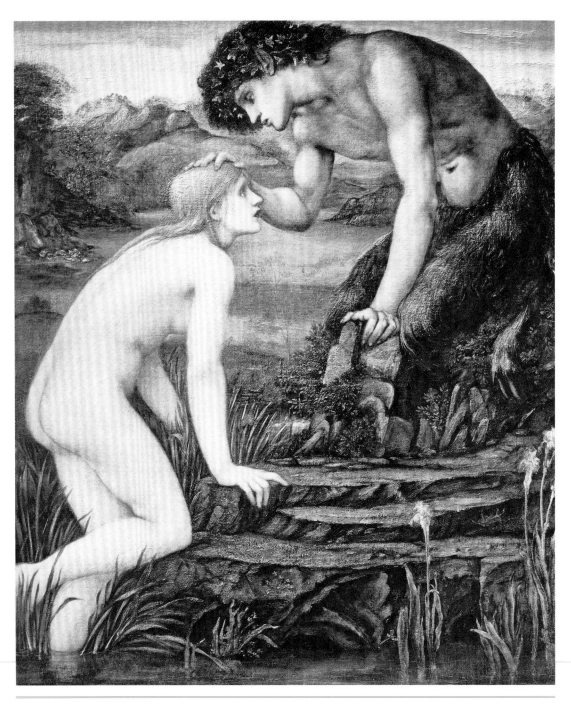

愛德華‧伯恩瓊斯的《牧羊神和賽姬》（*Pan and Psyche*，約 1872 年）以獨特的前拉斐爾派風格，展示賽姬人生中又一位對她不好的男人。沒有人需要被告知去崇拜他們的前任好嗎？只要搜尋「邱比特和賽姬的故事」就會明白！
　　這件作品藏於英國伯明罕博物館基金會（Birmingham Museums Trust）。

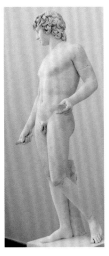

看看這個英俊的年輕人，你能怪羅馬皇帝哈德良為他神魂顛倒嗎？沒辦法，我們也辦不到。

安提諾烏斯（在這些展廳裡被親切地稱為「神寶貝」）是被神格化的青年，因其美貌及身為哈德良的一生摯愛而聞名。世界上有數十億座這位迷人的男士的雕像，全都有著夢幻般的屁屁。

這一座位於那不勒斯國家考古博物館。

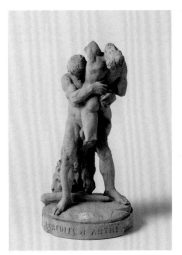

這是你發現有蜘蛛在地板上亂竄，跳進你伴侶懷裡的時候。

《海克力斯和安泰俄斯》是雕塑中很受歡迎的一對，而且幾乎總是凸顯他們的屁股。安泰俄斯（Antaeus）的法力來自與地面的接觸，因此聰明的海克對安泰俄斯使出《熱舞十七》（Dirty Dancing）裡的抱舉，以此擊敗他，完成十二項任務中的其中一項。

這兩人抱做一堆的描繪有很多，而這座是在阿姆斯特丹國家博物館內。

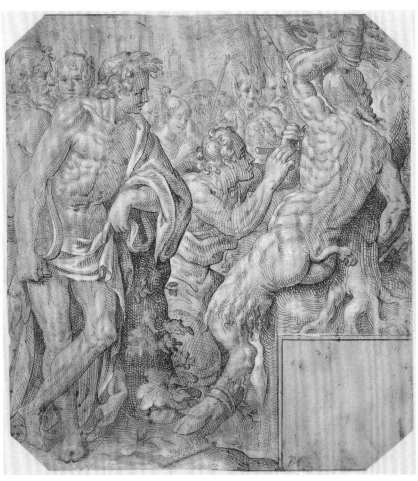

準備好了嗎？這是個瘋狂的故事。話說，瑪耳緒阿斯（Marsyas）是個具有超凡音樂才能的薩提爾（Satyr，即羊男）。他向阿波羅發起一場音樂決鬥，並用他的爵士長笛讓眾人癲狂。阿波羅則以不同方式應戰，他彈奏七弦琴，歌聲優美，深深打動眾人。但是，阿波羅在即興表演中敗陣，於是剝下了瑪耳緒阿斯的皮，用這張皮製成了酒袋。學者們認為，這個故事有個寓意，就是受磨練的愛（阿波羅）比骯髒、下流、淫蕩的搖滾樂（瑪耳緒阿斯）來得更偉大、更值得勝利。而我們認為，這只是因為阿波羅既是個怪物，同時又是位神。

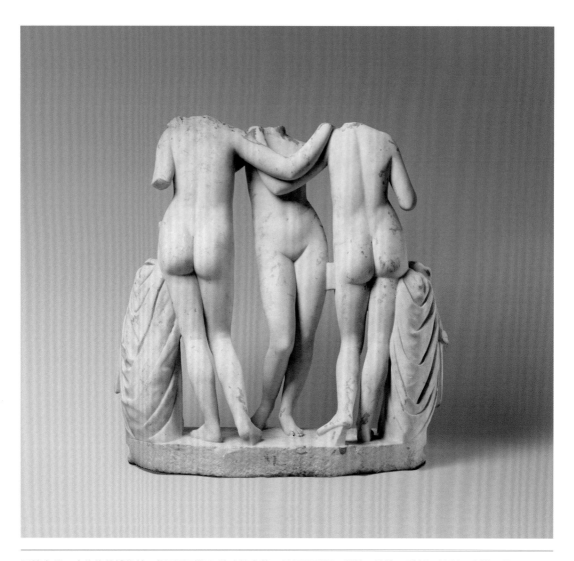

不管去哪一座夠格的博物館，都要看到這三位才算完整。她們是雕塑、描繪、鑄造、雕刻、蝕刻、素描、模塑和印刷的主題，數量多到你數不清。她們一直是藝術家們的最愛，因為這不只是個裸體女子，而且是三個！

這件美惠三女神讓紐約大都會藝術博物館的大廳更加優雅。

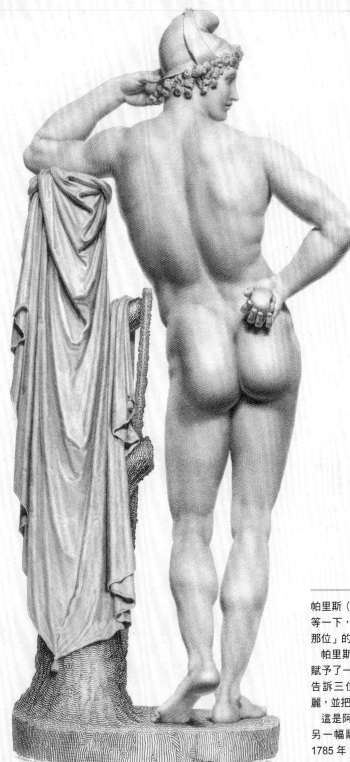

帕里斯（Paris）和他的蜜桃？哦等一下，不是，那是要「給最美那位」的金蘋果。

　帕里斯是一位凡人王子，他被賦予了一項艱鉅的任務，就是要告訴三位女神她們當中誰最美麗，並把美味可口的金蘋果給她。

　這是阿姆斯特丹國家博物館的另一幅雕版畫！這幅的年代是1785 年。

ALLA MAESTA DI GIVSEPPINA IMPERATRICE

Antonio Canova D.D.D.

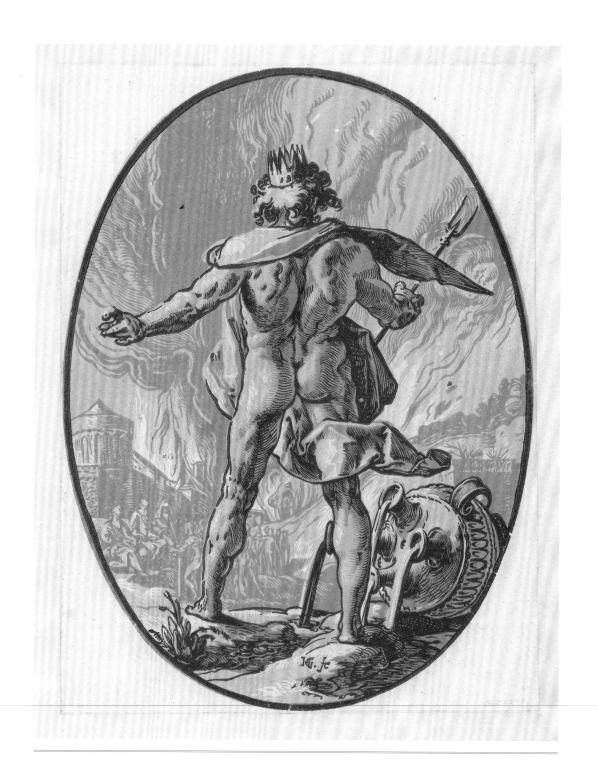

在我們想像中，像冥王普魯托（Pluto）那樣要與死者打交道，可能是件讓人混亂的事——否則你要怎麼解釋普魯托身上那件穿反的飄逸斗篷？這件描繪普魯托視察冥間的明暗對比木刻版畫，是亨德里克·霍爾奇尼斯（Hendrick Goltzius）於 1588 至 1590 年的作品。

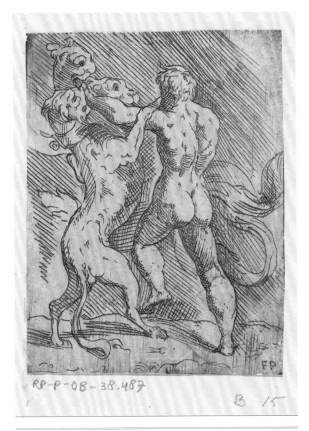

還有什麼比一隻擁有漂亮狗臉的狗更好？那就是擁有三張漂亮狗臉的克爾柏洛斯 ♥（Cerberus，又稱地獄三頭犬）。這幾乎足以讓你忽略海克力斯那健美的屁股。

這隻非常乖巧的狗狗（喔，還有海克力斯）藏於阿姆斯特丹國家博物館。

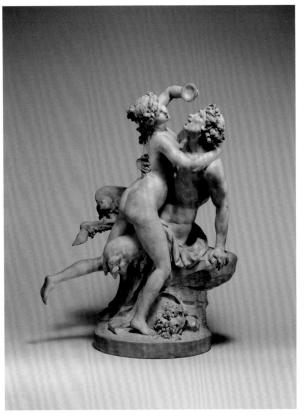

雕塑家克勞德‧米歇爾（Claude Michel），綽號是克洛迪恩（Clodion），專事酒色狂歡。履歷上有這一行，多炫啊！

嗯，更確切一點說，他專門製作酒色狂歡的小雕塑。例如小型陶瓷戰鎚，但他們都在親親。哇嗚。

看看這兩個人玩得多開心！你可以在紐約大都會藝術博物館裡看到他們。

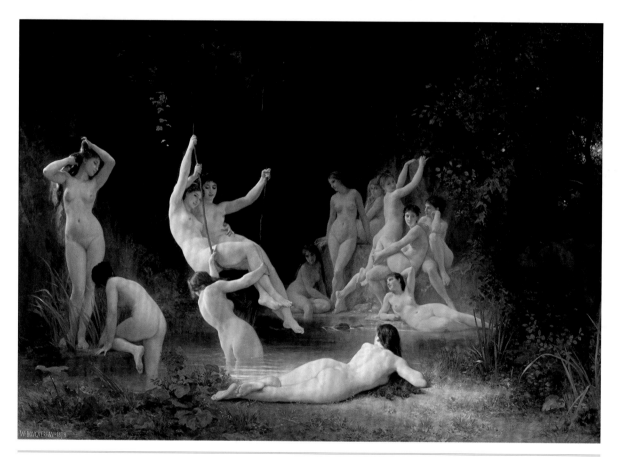

寧芙仙子（Nymph）其實就是你高中遇上的那些壞女孩，只不過換成希臘神話版本。在五分鐘之內，她們會因為發現菲碧（Phoebe）[1]沒準備好野餐食物而餓到生氣氣。

　　布格羅（Bouguereau）的作品《寧芙仙子》（*Nymphaeum*，1878 年），現藏於美國加州哈金博物館（Haggin Museum）。

[1] Phoebe 有純潔、純真 (pure) 之意，在這邊代指「乖乖牌女孩」。

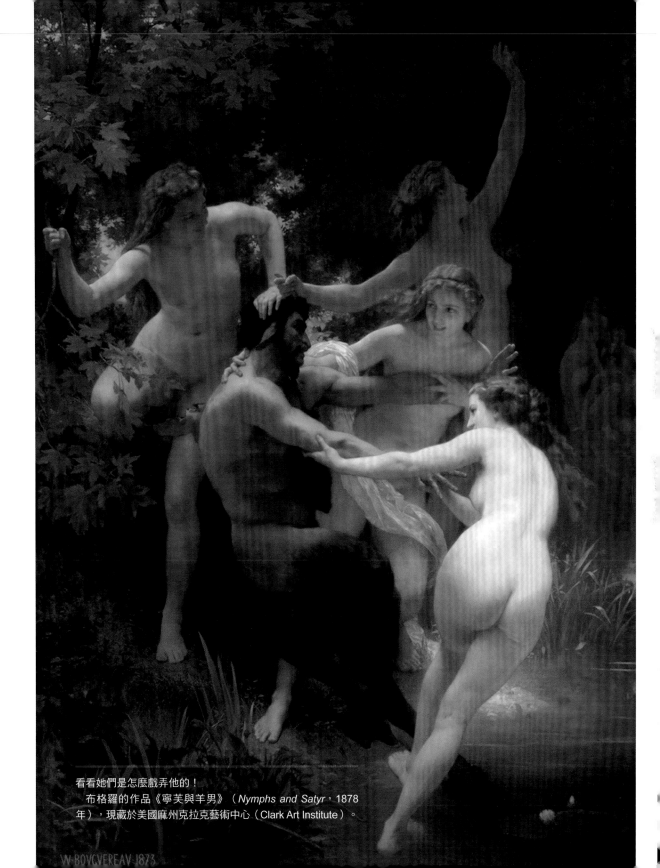

看看她們是怎麼戲弄他的！
　布格羅的作品《寧芙與羊男》（*Nymphs and Satyr*，1878 年），現藏於美國麻州克拉克藝術中心（Clark Art Institute）。

為美杜莎平反

阿雷塔（Aratus）在這張畫完美捕捉了美杜莎「我今天真的很衰」的表情。

這是《萊頓·阿雷塔》（*Leiden Aratea*）手稿中的一頁，現藏於荷蘭萊頓大學圖書館。

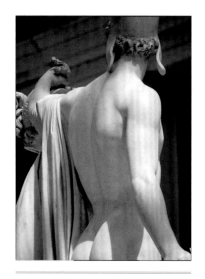

為美杜莎平反

性感、蜜桃屁屁的柏修斯，端個跩樣擺姿勢。蠢斃。

卡諾瓦（Canova）的《柏修斯》是紐約大都會藝術博物館內觀賞人次最多的展品之一，我們喜歡它的外表，但我們也對小柏深感不齒。

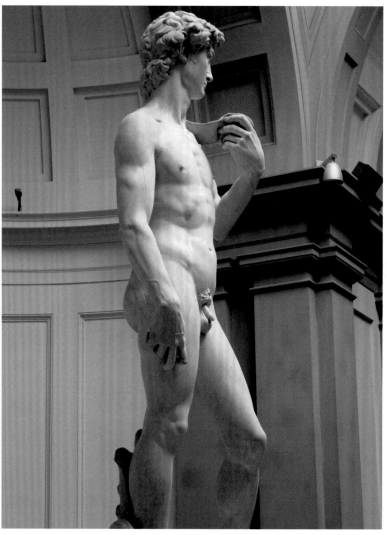

英雄們因其超凡的功績而常常被視為宛如神一般的存在。在很多情形下，英雄是神的孩子，因而本身也有一點神性。大衛（上圖與右圖）是一位英雄，他的功績被記載在《撒母耳記》中，為許多人所熟知。他殺死了巨人，還是一位出色的七弦琴演奏家，並成為一位不錯的國王。他沒有顯赫的老爸，是個人生經歷相當不凡的牧童。在這不凡經歷中的一段，大衛愛上了他的同伴約拿單（Jonathan）。他們同床共枕，互相擁抱，以一種被描述為「像婚姻一樣」的方式彼此相愛。但他們也常被描述為「只是朋友」。

米開朗基羅創作的這位崇高的英雄，是有史以來最具辨識度的藝術作品之一。他的作品在很大程度上受惠於對神和英雄的古典描繪，而米開朗基羅的作品不斷地促使我們思考，人類與我們崇拜的人物之間的關係。

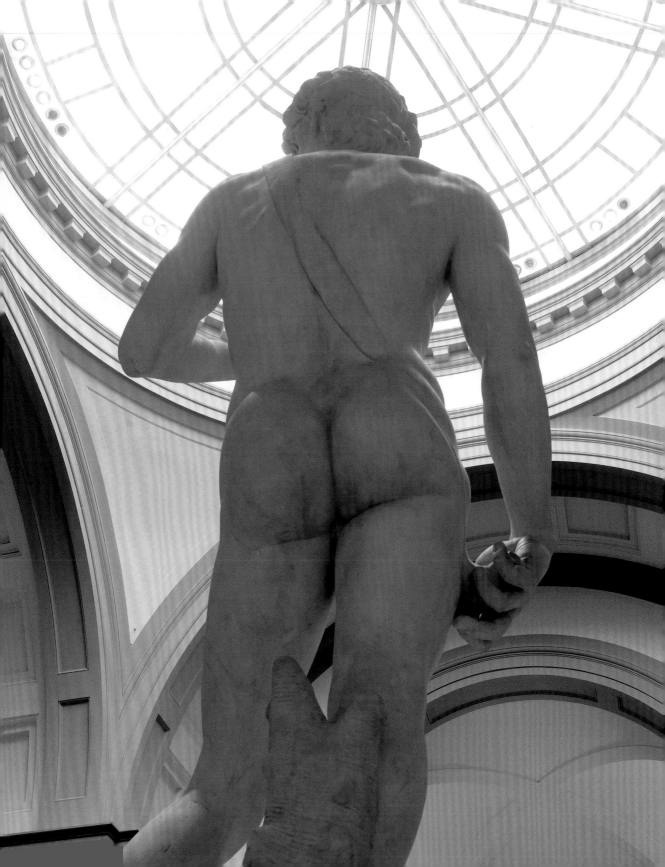

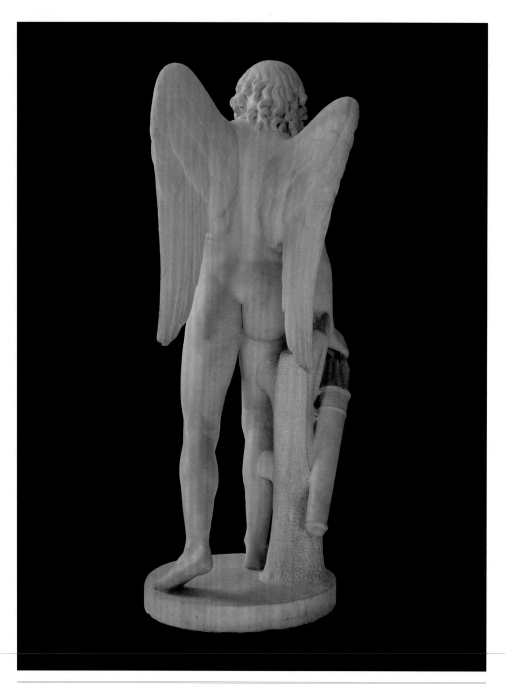

被邱比特的箭射中會讓你神魂顛倒，或是深惡痛絕，所以最好不要招惹他！這是約翰·吉布森（John Gibson）於 1837 至 1839 年創作的《邱比特折磨靈魂》（*Cupid Tormenting the Soul*），藏於英國利物浦的沃克博物館（Walker Art Gallery）。

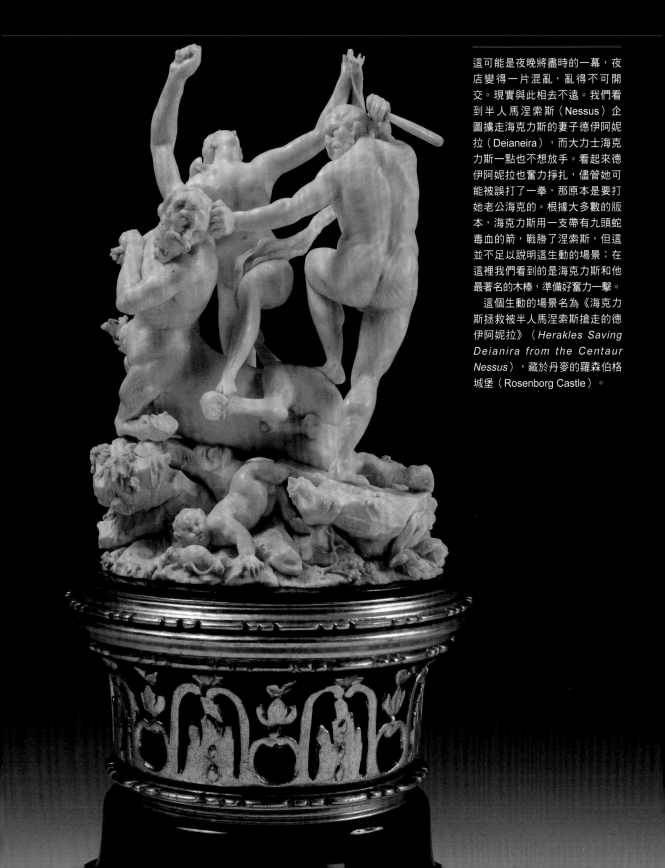

這可能是夜晚將盡時的一幕，夜店變得一片混亂，亂得不可開交。現實與此相去不遠。我們看到半人馬涅索斯（Nessus）企圖擄走海克力斯的妻子德伊阿妮拉（Deianeira），而大力士海克力斯一點也不想放手。看起來德伊阿妮拉也奮力掙扎，儘管她可能被誤打了一拳，那原本是要打她老公海克的。根據大多數的版本，海克力斯用一支帶有九頭蛇毒血的箭，戰勝了涅索斯，但這並不足以說明這生動的場景；在這裡我們看到的是海克力斯和他最著名的木棒，準備好奮力一擊。

　　這個生動的場景名為《海克力斯拯救被半人馬涅索斯搶走的德伊阿妮拉》（Herakles Saving Deianira from the Centaur Nessus），藏於丹麥的羅森伯格城堡（Rosenborg Castle）。

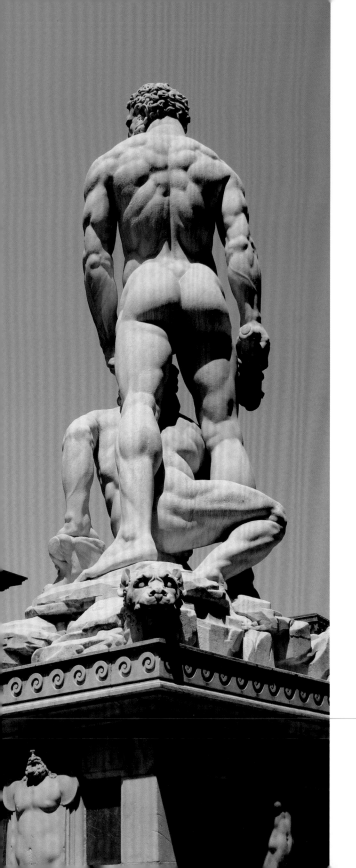

1534 年，有位當代藝術評論家抱怨道，這個肌肉發達的大力士海克力斯看起來像個裝滿西瓜的袋子。好吃！

這件海克力斯像，最初是為了與米開朗基羅的大衛像相對應，它象徵了身體力量，與大衛所展現的精神力量彼此平衡，是佛羅倫斯城的另一個象徵。然而，在 1520 至 30 年代，隨著城市的掌權者頻頻更迭，情勢變得有些複雜。有段時間，這座雕像從海克力斯變成了聖經中的英雄參孫（Samson），但這只是一個短暫的插曲，1530 年，這個西瓜狀肌肉男再次成為海克力斯。這件雕像於 1534 年完成。

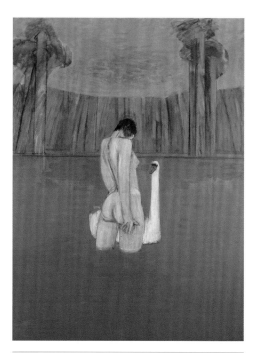

這不是個快樂的故事，是另一個宙斯有多糟糕的例子。故事是這樣的，宙斯造訪人間，又一次看到了他渴望的凡人。這一次，他看到斯巴達女王麗達（Leda）在湖中沐浴，於是他化身為一隻優雅的天鵝，游到麗達身邊，像往常一樣，不接受別人的拒絕。接下來，麗達生了一窩蛋，從中誕生了英雄卡斯托（Castor）和波路克斯（Pollux），以及未來的王后海倫（沒錯，就是那位海倫）和克呂泰涅斯特拉（Clytemnestra）。根據古希臘的旅行作家保薩尼亞斯（Pausanias）的說法，海倫的蛋遺跡，成為頗具吸引力的旅遊勝地。

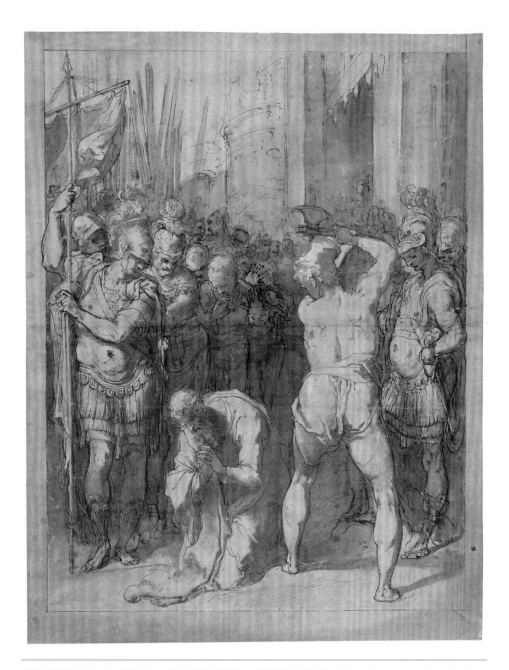

聖徒是基督教會中的重要人物。聖徒保羅是最早在全世界傳播耶穌福音的人之一。而且，像許多早期的聖徒一樣，他為信仰殉道。如你所見，保羅被斬首了。在一些記述中，保羅死時，他的頭與身體分離後彈跳了三次，每次彈跳都帶來了水源。但這不是重點。很明顯，塔德奧·祖卡羅（Taddeo Zuccaro）希望我們將劊子手視為怪物，因為這是我們見過不討喜的屁股之一！

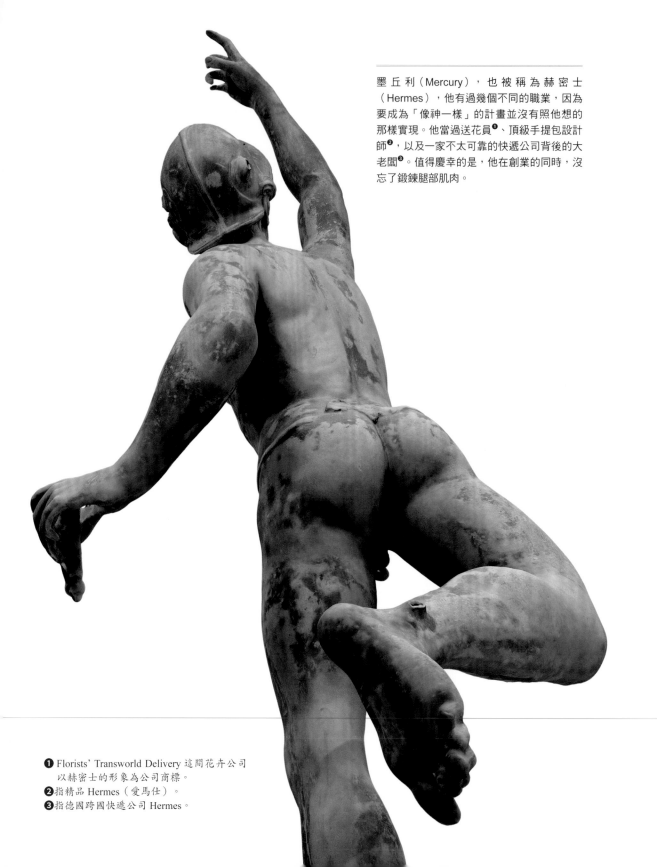

墨丘利（Mercury），也被稱為赫密士（Hermes），他有過幾個不同的職業，因為要成為「像神一樣」的計畫並沒有照他想的那樣實現。他當過送花員❶、頂級手提包設計師❷，以及一家不太可靠的快遞公司背後的大老闆❸。值得慶幸的是，他在創業的同時，沒忘了鍛鍊腿部肌肉。

❶ Florists' Transworld Delivery 這間花卉公司
　以赫密士的形象為公司商標。
❷ 指精品 Hermes（愛馬仕）。
❸ 指德國跨國快遞公司 Hermes。

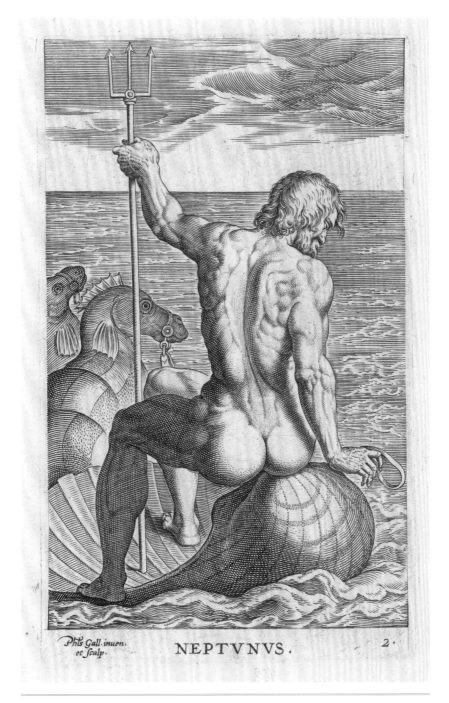

NEPTVNVS.

2.

這個貝殼看起來不太舒服，但你想想，沙發在水底下可能也沒辦法撐太久。儘管如此，海神涅普頓（Neptune）還是會先確保一切都正常，再帶他的海馬出去遛遛吃扇貝。

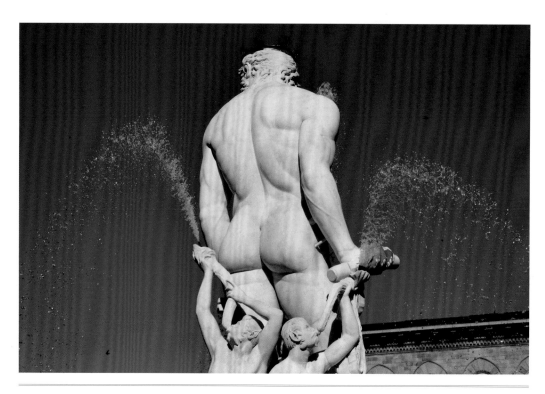

音樂家真的應該學會如何清理樂器的口水閥。

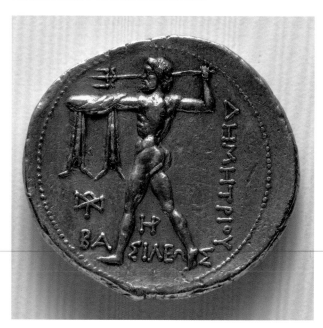

舉起雙臂,將強大的三叉戟仔細地瞄準,是海神波塞頓出手時常見的姿勢。這是一枚四德拉克馬銀幣,是價值約四德拉克馬的希臘硬幣。這些硬幣先是在雅典流通,然後傳到整個希臘。波塞頓是爭奪雅典主權的眾神之一,但雅典的人民認為,雅典娜的橄欖樹林比鹹水湧泉更有用。

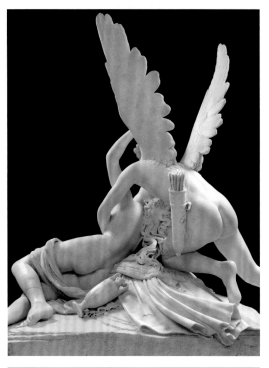

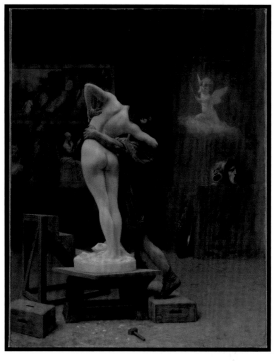

從字面上看，邱比特和賽姬的故事就是靈魂伴侶的羅曼史；邱比特是慾望的化身，而賽姬（Psyche）的名字意思是「心靈」。邱比特和賽姬的關係一開始就困難重重。人們開始崇拜賽姬而不是維納斯，引起這位愛之神的憤怒。維納斯熱衷於玩弄賽姬，為她安排了幾項任務，其中最後一項任務讓她陷入昏睡，如同死了一般。這座雕像描繪邱比特讓他的靈魂伴侶甦醒，然後咻地將她帶到奧林匹斯山，在那裡，宙斯警告維納斯不要騷擾她的新兒媳婦，並讓賽姬成為不死之身，讓這對幸福的新人成婚。卡諾瓦的這座雕像充滿生命力和動感。在今日，這種活力使得這件作品持續引人入勝，但它在1700 年代後期首次亮相時，有位藝術評論家抱怨道：「你必須繞著它跑，從高到低、上下觀看，然後再看一遍，還不斷地感到迷惑。」

鎮上的女人畢馬龍（Pygmalion）都不喜歡。那麼，身為雕刻家的他該怎麼辦？還用說嗎？當然是創造自己的夢中情人！維納斯看到畢馬龍如此喜愛他創造的雕像，便將這塊石頭變成了溫暖、充滿愛意的肉體。尚李昂‧傑洛姆（Jean-Leon Gerome）的這件作品，完美地捕捉了這轉變的一刻，冰冷無情的大理石變成了活生生的女孩。經過幾世紀之後，這個魔法雕像女孩才被取了名字：卡拉蒂（Galatea）。

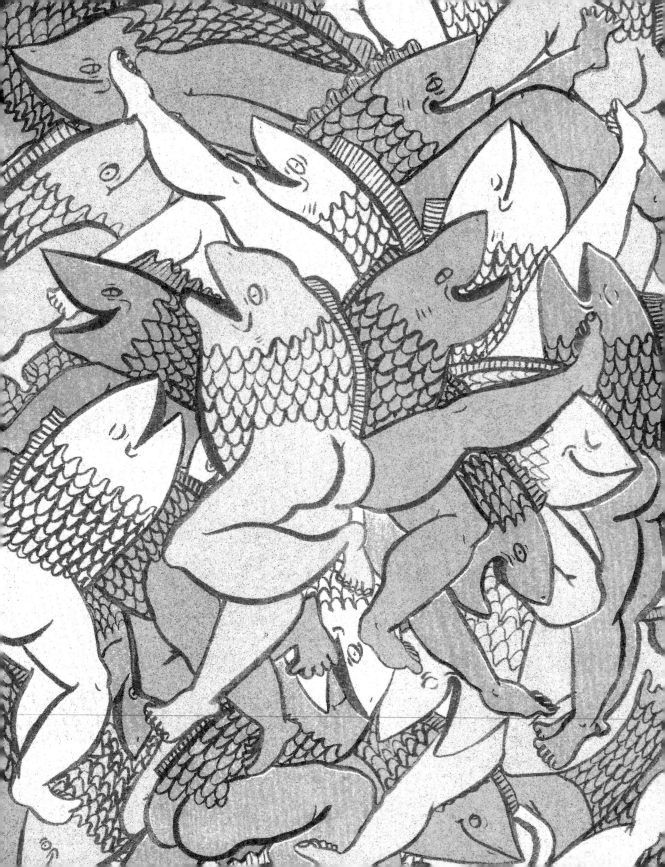

美人魚可以有屁股——取決於他哪一半是人。

　　莎拉・辛格雷（Sarah Hingley）的作品《魚屁股凡丹戈舞》於 2020 年 1 月在首屆「曼徹斯特開放展」（Manchester Open Exhibition）中，於英國曼徹斯特藝文中心 HOME 展出。

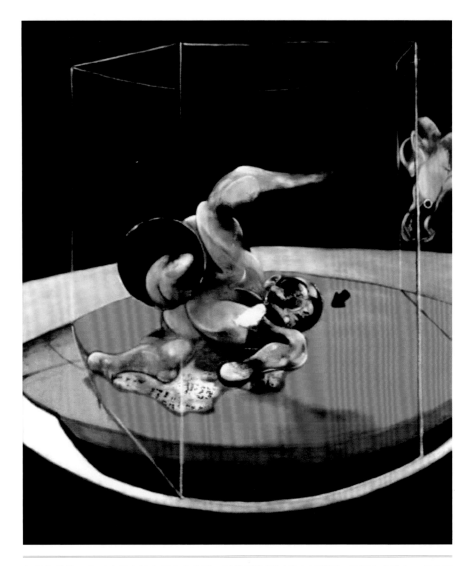

如果你養的不定形生物突然有了自我意識，請與離你最近的火鶴聯繫。只要有火鶴在，就會讓人很安心。

　　法蘭西斯・培根（Francis Bacon）的作品中潛伏的真正怪物，是身為人類永恆的痛苦。法蘭西斯的作品可由觀者各自解讀，《運動中的形體》（*Figures in Movement*，1976 年）似乎是對戰鬥、困住和被監視等想法的探索。

　　知識就是力量，法國就是培根。

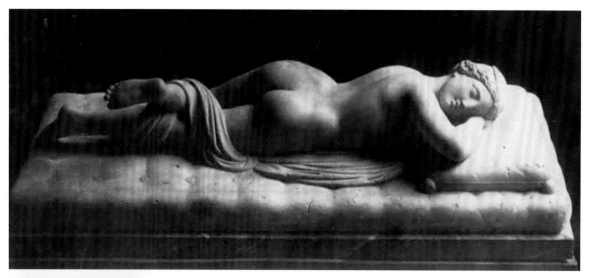

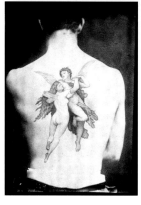

根據某些傳說，赫馬佛洛狄忒斯（Hermaphroditus）是赫密士和阿芙蘿黛蒂的小孩，和厄洛斯一樣，是調皮搗蛋的小愛神。還有其他的傳說指出，赫馬佛洛狄忒斯是個融合生物，是英俊的青年赫馬佛洛狄忒斯和不肯放過他的寧芙仙女薩耳瑪西斯（Salmakis）的混合體。但不論他們是誰都不關你的事，而且他們是神聖的。

這張照片中是沉睡的赫馬佛洛狄忒斯雕像，這是雕塑家們熱衷的題材。有時，藝術家創造的臥墊是如此成功，看起來很舒服，以至於觀眾會厚顏無恥地戳一下墊子，再次檢查看看它是否確實是石頭做的。在世界各地的博物館中都可以找到赫馬佛洛狄忒斯；這張照片來自紐約大都會藝術博物館；但在梵蒂岡、佛羅倫斯和巴黎羅浮宮也可以看到。

信不信由你，這個紋身比在博物館禮品店買它的印刷品還要便宜。這件紋身作品名為《靈魂與愛情》（Psyche and Amour），是英國紋身藝術家薩瑟蘭・麥克唐納（Sutherland MacDonald）參照威廉・阿道夫・布格羅（William-Adolphe Bouguereau）的作品《邱比特與賽姬》在史塔迪上校（Captain Studdy）身上所作。

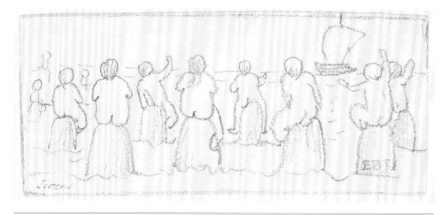

愛德華・伯恩瓊斯爵士筆下的賽蓮女妖造型柔和而簡單，她們熱情地揮手，一點也沒有可怕的特徵，與一般描繪的樣子──聲音甜美的蛇蠍美女海邊歌手──相去甚遠。伯恩瓊斯爵士的賽蓮女妖也缺少其他標準賽蓮女妖的特徵；在這件作品中，她們沒有翅膀也沒有鰭和鱗，只有人類的特徵。

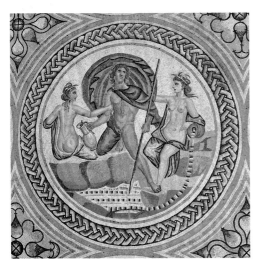

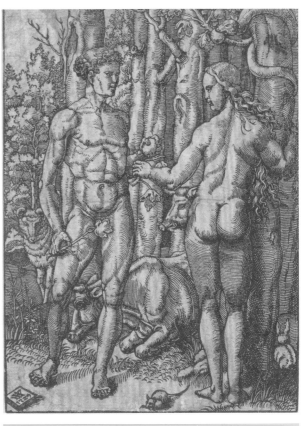

海拉斯（Hylas）是個俊美的年輕人，曾擔任大力士海克力斯的武器攜帶者和同伴，還有，沒錯，那是寧芙仙子。他和海克力斯及眾位英雄一起登上了阿爾戈號（Argo），但他沒有回到家。他在休息時向水中凝視，而一群海中仙女（有時被稱為海妖，有時被稱為那伊阿得斯〔Naiad〕或水仙寧芙）看他如此俊俏，便把他拖到海浪之下，永遠和她們在一起。有些故事版本說，他們從此過著幸福快樂的日子；另一些版本則說他的嘴被搗住，以防他向海克力斯求救。無論哪種方式，這都是幾千年來藝術家們最喜歡的一幕。圖中的作品出自西元前三世紀，羅馬高盧時期的一座別墅。藏於聖羅曼昂加爾博物館（Musée de Saint-Romain-en-Gal）。

你覺得這位藝術家曾見過人類嗎？亞當，來，把蔬菜水果吃掉！

這是宗教藝術將屁股視為可以接受的裸露的一個典型例子；這有點冒險，但並不淫穢。夏娃和亞當是特別的例外，因為他們的裸體絕對不性感——這是真理！

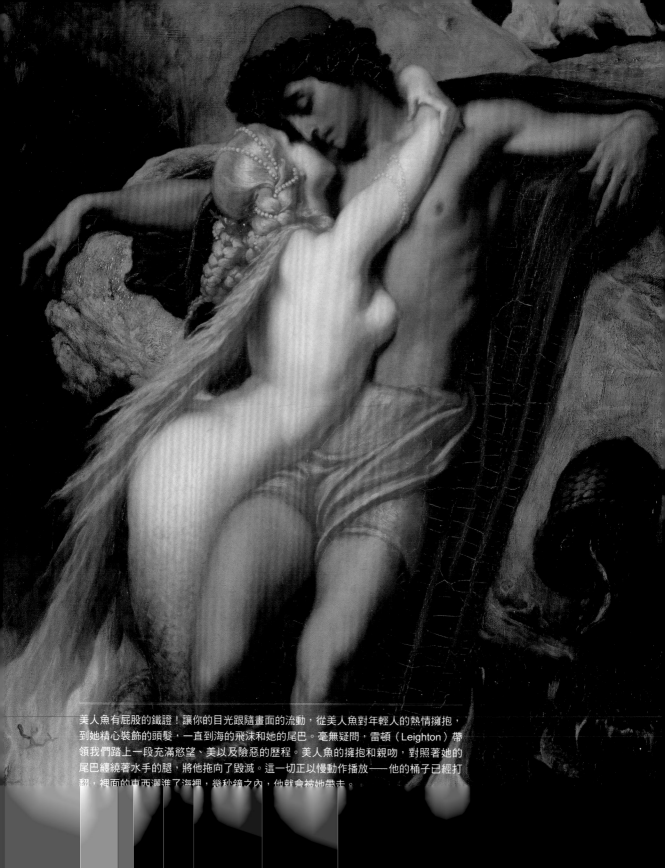

美人魚有屁股的鐵證！讓你的目光跟隨畫面的流動，從美人魚對年輕人的熱情擁抱，
到她精心裝飾的頭髮，一直到海的飛沫和她的尾巴。毫無疑問，雷頓（Leighton）帶
領我們踏上一段充滿慾望、美以及險惡的歷程。美人魚的擁抱和親吻，對照著她的
尾巴纏繞著水手的腿，將他拖向了毀滅。這一切正以慢動作播放──他的桶子已經打
翻，裡面的東西灑進了海裡，幾秒鐘之內，他就會被她帶走。

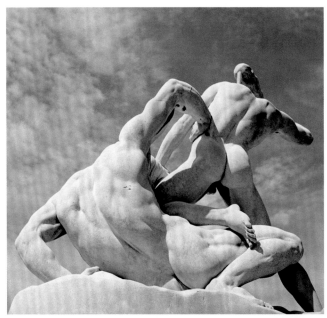

艾蒂安 - 朱爾斯・拉梅（Étienne-Jules Ramey，1796-1852 年）的作品《忒修斯與米諾陶洛斯戰鬥》（*Theseus Fighting the Minotaur*）是一個典型的例子，說明將神、怪物和英雄理想化的方式，是如何讓你感到矛盾異常。在戰鬥中的兩個傢伙看起來都不像牛❹，除非知道（警告！有劇透）是忒修斯獲勝，才有辦法辨別誰是誰。這具扭動的摔角手雕像創作於 1826 年，可以在巴黎的杜樂麗花園從各個角度加以欣賞。

❹米諾陶洛斯是半人半牛的怪物。

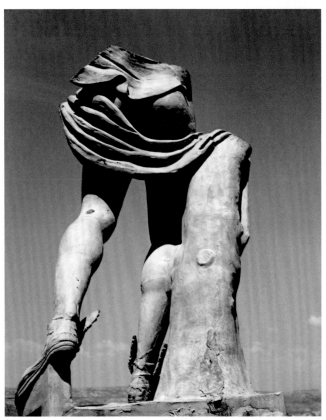

長袍隨風舞動，完美地包裹住赫密士殘存的特徵。我們怎麼知道這是赫密士？因為他那雙時髦的涼鞋上有翅膀——是這位信使神的基本特徵。赫密士正在希臘小鎮卡爾基斯（Chalcis）休息。卡爾基斯有悠久的歷史，最早在荷馬的史詩《伊利亞特》（*Iliad*）中被提及。

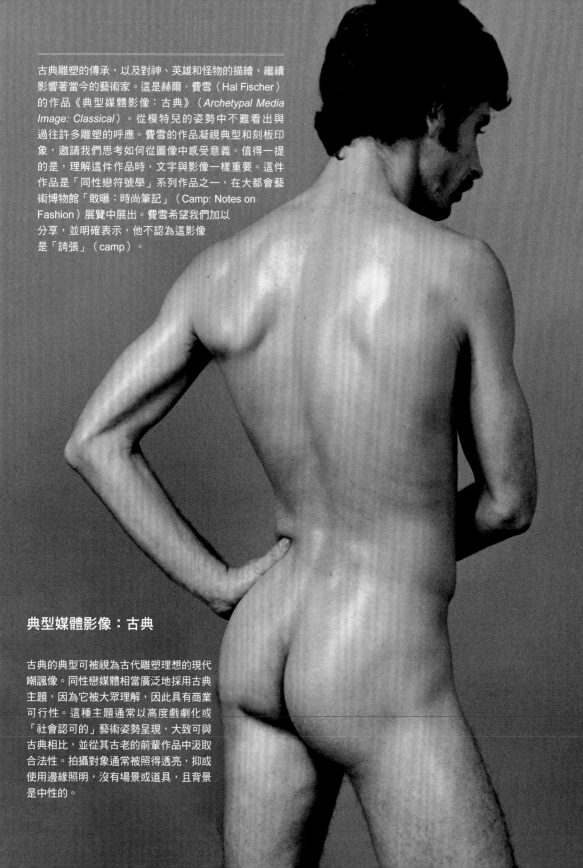

古典雕塑的傳承，以及對神、英雄和怪物的描繪，繼續影響著當今的藝術家。這是赫爾·費雪（Hal Fischer）的作品《典型媒體影像：古典》（*Archetypal Media Image: Classical*）。從模特兒的姿勢中不難看出與過往許多雕塑的呼應。費雪的作品凝視典型和刻板印象，邀請我們思考如何從圖像中感受意義。值得一提的是，理解這件作品時，文字與影像一樣重要。這件作品是「同性戀符號學」系列作品之一，在大都會藝術博物館「敢曝：時尚筆記」（Camp: Notes on Fashion）展覽中展出。費雪希望我們加以分享，並明確表示，他不認為這影像是「誇張」（camp）。

典型媒體影像：古典

古典的典型可被視為古代雕塑理想的現代嘲諷像。同性戀媒體相當廣泛地採用古典主題，因為它被大眾理解，因此具有商業可行性。這種主題通常以高度戲劇化或「社會認可的」藝術姿勢呈現，大致可與古典相比，並從其古老的前輩作品中汲取合法性。拍攝對象通常被照得透亮，抑或使用邊緣照明，沒有場景或道具，且背景是中性的。

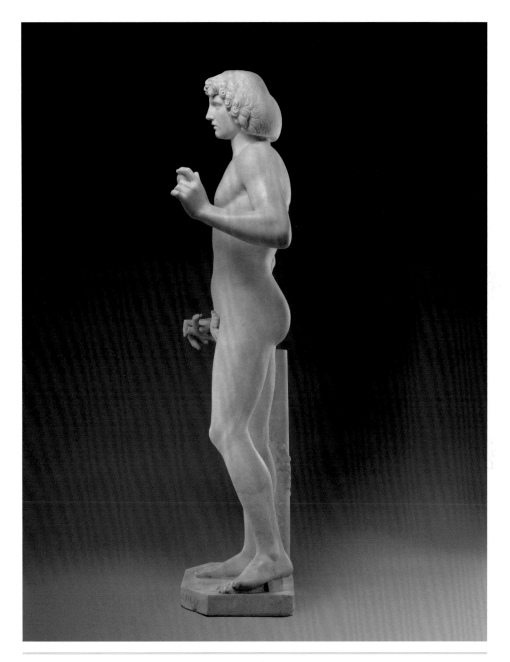

文藝復興時期第一座真人大小的裸體大理石雕像絕對值得一提，就讓我們來看看吧。是的，有必不可少的無花果葉和蘋果，所以我們知道這是亞當。他的表情看起來就像是——他要在三十分鐘內烤一個十二人份的蘋果派，但他不太確定該從哪裡開始。

　　你絕對可以看出這座雕像是設計從正面觀賞。背部是光滑的肌肉組織和奇怪的髮型，從正面看髮型有梳理過，但從後面看像個頭盔，再再顯示，也許這位藝術家並沒有預料到我們會從背後看亞當。

HELLA GOOD BUMS AND HEAVENLY BOTTOMS

地獄浪臀和天堂美臀

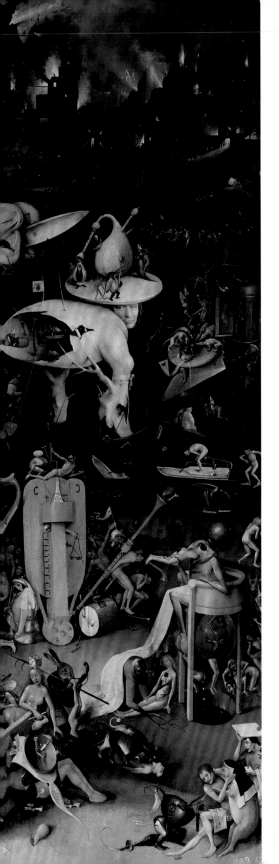

你知道地獄有很多什麼嗎？罪人。你知道有組織的宗教想讓你認為什麼是有罪的嗎？裸體。你知道裸體是什麼意思嗎？——屁股！但如果裸體是有罪的，為什麼還會見到這麼多的屁股？屁股可以用來暗示裸體，但仍能通過審查。亞當和夏娃偷吃禁果後，用無花果樹遮住他們的前面，但任由後面自由地享受微風吹拂（見 55 頁）。

但是有罪與否，端看旁人如何認定。裸體既可以代表天真，也可以代表不聽話。最美麗的、天堂般的身體也可以和所有罪人一樣是赤裸的；兩者之間的唯一區別就是被讚揚還是被懲罰。

即使是普通的藝術愛好者也知道，為教堂創作的藝術品最終進入博物館的不在少數。教堂，尤其是歐洲的教堂，有豐富的歷史、遺產和令人驚嘆的藝術。就「欣賞藝術之旅」的體驗而言，參觀某些教堂和參觀博物館一樣，兩者都可以用不同的方式滋養靈魂。教堂絕對是文化空間，所以你在那裡看到的藝術品也可以納入博物館屁股之列。我們很想擴充這一章的內容，研究其他宗教崇拜場所裡的屁股，但老實說，宗教屁股要用一整本書來談！

耶羅尼米斯這人真是的，委託他創作《人間樂園》（The Garden of Earthly Delights）時，我們以為會看到玫瑰、香草園和漂亮的花圃樹籬迷宮……

耶羅尼米斯・波希的作品《人間樂園》三聯畫，現藏於馬德里的普拉多博物館（Museo Nacional del Prado）。這件了不起的作品對諸多藝術家影響深遠。達利（Salvador Dalí）的《偉大的自慰者》（The Great Masturbator，1929）與米羅（Joan Miró）的《耕地》（The Tilled Field，1923–1924），都可見與《人間樂園》的驚人相似。超現實主義畫家雷內・馬格利特（René Magritte）和馬克斯・恩斯特（Max Ernst）也從波希的作品汲取靈感。2004 年的電影《波希失樂園》（The Garden of Earthly Delights）更重現了許多畫中場景！

天堂美臀

觀察為了基督教空間所作的藝術品，當中的身體大致分為兩類：神聖的或受苦的。藝術家鄧肯·格蘭特（Duncan Grant）在二十世紀受委託裝飾英國幾座教堂，其作品呈現出光輝燦爛的身體。他的眼睛和畫筆力求表現出沐浴在天光下的每一塊筋肉。身強體壯是「肌肉發達基督教」的信條（關於身強體壯男性形象的神格化，請見「海灘翹臀」一章）。1953 年，鄧肯奉命裝飾英國古老的林肯大教堂的羅素禮拜堂。

你對他的努力有什麼看法？

看看那些在碼頭工作的水手們。將那些沉重的麻袋卸下船應該是很辛苦的工作，按理說，他們應該看起來汗流浹背一團亂。畢竟，努力工作也是敬拜上帝的一種方式。然而，鄧肯筆下的水手們容光煥發，體力勞動顯然對身體和靈魂都有好處！看看在梯子上的那傢伙，真讓人神魂顛倒。幸好這幅壁畫位於禮拜堂後方，不然面對這樣如蜜桃般的翹臀，實在很難集中精神禱告。

鄧肯藉著讓教堂過度性感而無法發揮正常功能，為自己贏得聲譽。要我說，這是相當了不起的技能。

1941 年，鄧肯和另一位布魯姆斯伯里畫

坐著的那個人應該要檢查庫存，但他可能正在欣賞周圍那些大腿。這怎能怪他呢？

鄧肯·格蘭特為英國林肯大教堂羅素禮拜堂（Russell Chantry in Lincoln Cathedral）所做的裝飾，1953 年。

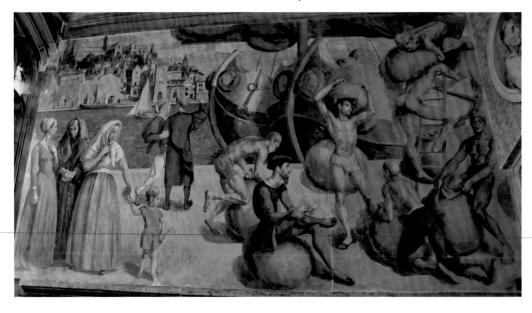

派的成員凡妮莎‧貝爾（Vanessa Bell）受到委託，為英國索塞克斯郡（Sussex）郊區的聖米迦勒與諸天使教堂（又稱貝里克教堂〔Berwick Church〕）製作壁畫，教堂離他們在查爾斯頓（Charleston）的別居僅幾步之遙。根據凡妮莎寫的信，鄧肯花了些時間才讓基督的描繪臻於完美。凡妮莎與朋友討論這項委託時，說道：「我們已完成草圖，大體上被認可了，雖說鄧肯畫的基督被認為有點太吸引人，我的聖母也有些輕浮。」鄧肯畫了好幾個版本，才找出一個足夠吸引人但又不會分散信徒注意力的基督形象。

對於天堂般的身體，鄧肯‧格蘭特顯然有過一番深刻的長考。為此，願上帝祝福他。

地獄浪臀

善良之人的身體耀眼無比，這樣的養眼畫面固然不錯，但美貌經過一段時間後，可能變得平淡無奇。你知道，要傳達一個訊息，怎樣最有力嗎？如果你的小孩不按照教會所說的去做，令人恐懼的怪誕圖片可以很直接地讓他們對上帝充滿畏懼。

教堂應該是最不會描繪地獄掌權及地獄裡屁股模樣的地方，對吧？簡短的回答：不是。

更長的答案是：這相當複雜。教會歷來就會控制敘事方式，並以非黑即白的方式來表現。這對教會來說不是什麼難事，因為教會的信眾大多是文盲，他們會碰巧看到什麼書，並認得書中拉丁文內容的機會，跟惡魔路西法要上天堂一樣渺茫。教會可以任意告訴會眾其中含意，而會眾必須相信教會所說都是為了他們好。這也就代表，說故事和施展控制最快的方式，就是透過圖像。牆上的圖像、窗上的圖像，用教堂坐擁的金山銀山錘出來的金銀像。這些圖像同時還告訴你教堂應該得到捐款。阿們。

任何人看著這些圖像，都不應該感到「喜悅」。藝術史學家喬治‧巴塔耶（Georges Bataile）說：「中世紀讓色情在繪畫中佔有一席之地，但又將之貶低為地獄。」他說的是地獄的折磨，並暗指藝術家創作這樣的作品時，自得其樂。很有可能，不只是藝術家會因這些作品感到狂喜。

讓我們來看看在紐約大都會藝術博物館展出的揚‧范艾克（Jan van Eyck）的作品《耶穌受難及最後的審判》（*The Crucifixion and The Last Judgement*，64頁）。大都會博物館告訴我們：「畫中的每個細節，都是用同樣新鮮且感興趣的目光觀察所得。」在善惡之戰中，很高興看到范艾克沒有偏袒任一方，他筆下的罪人和天上的主，同樣都是焦點。天堂被描繪成美好而有秩序的，屁股都穩穩地坐在座位上，地獄則是一片混亂，屁股被瘋狂地拋向各個方向。談到這件作品，大都會藝術博物

館的藝術史學家兼策展主任布萊森·巴勒斯（Bryson Burroughs）寫道：「和（范艾克）所想像的地獄之恐怖相比，波希和布勒哲爾（Brueghel）的嚇人創作簡直是孩子的遊樂園。」別擔心，我們等一下會談到波希。

范艾克的地獄與其他藝術家的地獄不同之處在於，他的罪人不是無名者。他筆下受咒詛、被定罪的人包括了國王和神職人員。如今，對於把有錢人、名人和有權勢的人當作罪人（就像我們所有人一樣），我們並不覺得有什麼，但在 1400 年代，這是一個激進的陳述。

藝術史學家多半同意這個場景是為禮拜場所而設計，但不太確定是為了公共還是私人禮拜場所。這件作品目前在展出中，每天都有成千上萬的人可以看到它，但它創作時的目標觀眾可能要小眾得多。如果它是為私人教堂設計的，那麼擁有這幅畫的家庭，很可能會認同畫中的激進觀點。將藝術品的目標觀眾納入考慮，會讓我們對小細節的解讀方式完全不同。

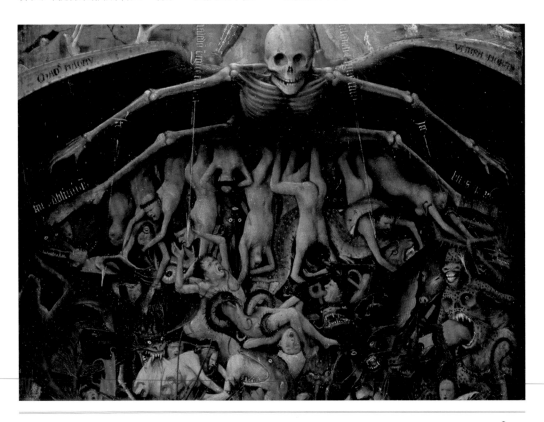

當傑拉德掛在可怕、巨大、有翅膀的骷髏惡魔下面時，他心想：「這還不是我參加過的最糟糕的派對……」❶
這是揚·范艾克的《耶穌受難及最後的審判》局部（1440 年），現於紐約大都會博物館展出。

❶ 美國牧師傑拉德·強森（Gerald Johnson）聲稱自己 2016 年心臟病發時曾短暫離世，並親眼見證地獄。作者在此處用了這個哏。

帥到不行

想聽一個關於魔鬼屁股太過漂亮，導致列日大教堂（Liège Cathedral）無法容忍的故事嗎？想像你是十九世紀比利時的雕塑家約瑟夫·吉夫斯（Joseph Geefs），以雕塑美麗的年輕人而聞名。列日大教堂委託你塑造一座惡魔路西法，作為石製講壇的一部分。你勤奮地雕刻，並自豪地展示你完成的路西法（右圖）。

官員們臉紅偷笑，內心五味雜陳，你幾乎可以看見他們眼中的愛意。噢哦。你把路西法雕得太好看了！魔鬼肯定會把會眾的注意力從冗長乏味的佈道轉移，而且神職人員站在講壇上時，從他們的位置根本無法看到這

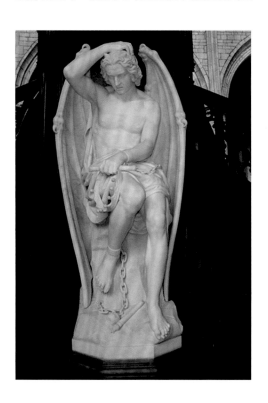

量了～～我們從未見過如此受歡迎的路西法。約瑟夫·吉夫斯的《路西法》創作於 1842 年，結果 1844 年年初，小法就因帥到不行而被逐出大教堂。然後他被荷蘭國王威廉二世收購（不知道為什麼噢……）。1850 年皇家藏品散落時，由海牙的一位藝術品經銷商購得。現在，他在比利時皇家美術博物館（Belgium's Musées royaux des Beaux-Arts）受眾人矚目。

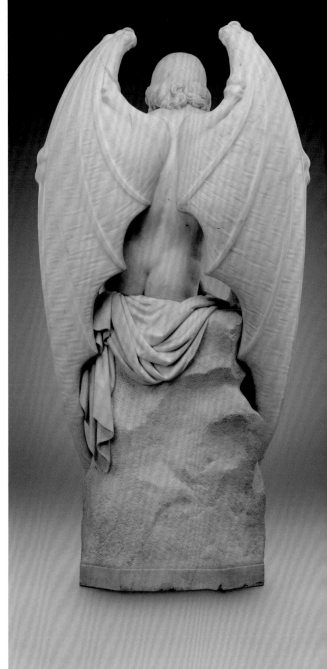

座路西法。

大教堂要求重做。也許可以讓約瑟夫的哥哥、同樣也是雕塑家的吉拉姆（Guillaume）試試。

吉拉姆顯然有很強的幽默感，他創作的替代版路西法（65頁下圖）可能需要貼上：「給家長的建議：內有露骨內容」的標示，因為它超性感！它美得惹火！它帥到不行！

經過一番交涉，神職人員選擇讓性感的路西法（吉拉姆版本）進入大教堂，而「沒那麼性感但還是不適合放教堂」約瑟夫版則用

於公開展示，最後進入比利時皇家美術博物館的館藏。

伯明罕博物館及博物館（Birmingham Museum and Art Gallery）裡由雅各·艾普斯坦（Jacob Epstein）創作的《路西法》（見80頁），也許是最受歡迎的博物館地獄屁股之一。路西法是所有天使中最美的，這座路西法特別被設計為雌雄同體，從不同的角度會顯露出不同的特徵。這座雕像的低腰裝束讓人想起1990年代後期的潮流，我們就是為了看這個而來。

那邊那個是幹嘛的？

談到教堂裡讓人臉紅心跳的屁股，這份樂趣可不是魔鬼專屬。非基督教的圖像和符號，已被藝術家和建築師偷偷融入教堂設計中。這是為了沒被抓到的快感，還是那些實際出力建造教堂的工匠們對於當時教堂管理者的反抗？我們永遠不會知道，因為這真的是隱沒的歷史，或至少是非常幽微的歷史。其中最著名的例子可能是豐滿的美人魚，以及刻在木座裝飾（misericord）上（位於神職人員坐的折疊木凳下），臉被葉子覆蓋，稱為綠面首（Green Man）的豐饒之神形象。也別忘了，還有很多很多的屁股（見68-70頁）

當教堂進行每兩百年一次的高處清潔工作時，我們發現了更多具有顛覆性的圖像。有很多屁股偷偷藏在高處的木雕和彩色玻璃窗

裡，從地面根本看不到。真是壯觀。很容易想像當埃塞爾和亞瑟爭論著輪到誰來主持抽獎活動時，一位六百歲的老人正在他們上方五十公尺處掏出蛋蛋，屁股大開（見70頁）。

小趣聞：早在1998年，安德魯·莫特蘭（Andrew Mottram）神父就建議販售這個不要臉的傢伙的明信片，為教堂籌募資金。很遺憾，他的想法被打槍——不然教堂現在已經發大財了！

那個怎麼會在那裡？

你該不會以為，我們用了一整章來描述地獄裡的屁股如何表現，卻沒有用相當大的篇幅介紹耶羅尼米斯‧波希那幅恐怖、搞笑、令人不安、難以忘懷的祭壇畫《人間樂園》吧？

耶羅尼米斯‧波希是十五世紀的荷蘭藝術家。我們對他的了解大概就只有這樣了。噢，還有，他在畫屁股方面很有經驗。《人間樂園》是他最著名的作品之一（現藏於馬德里的普拉多國家博物館）。這件作品中有大量的屁股。作品的形式是祭壇三聯畫，以三幅畫作為一件作品，在教堂中最神聖的地方放上大量的屁屁。仔細觀察波希的作品，就會發現他心中的地獄是這樣的：有鮮花插在你的屁眼裡、貝殼裡的三人行、魔鬼用很長的舌頭把音樂刻在你的屁股上……沒有批判的意思！你看得越久，就會看到越多。波希一定是對罪惡有幻想。

幾個世紀以來，波希筆下的屁股一直備受眾人關注。1990 年，羅伯特‧戈伯（Robert Gober）受到波希音樂屁股的啟發，創作了《無題》（*Untitled*，見 75 頁）。最近，Tumblr 用戶 Amelie 費了番工夫將波希的「後門」小曲抄錄下來，並在他們的頁面上呈現這段旋律。我們最愛的部分是，他們規定這旋律應該用樂器之王「卡祖笛」（kazoo）來演奏。理想情況下，會由世界級的演奏家來演出。

本章的屁股都因以下這些概念而互相關聯：天堂和地獄、聖人與罪人，及所有介於這兩個極端之間的我們。當你翻閱這些屁股時，請想想當他們剛完成時，誰曾看到它們；現在又是誰能看到。這會改變你對它們的看法嗎？想想屁股是否代表純真，或者展示了地獄的腐化影響。

沒想到吧！在椅子上和椅子下都有屁股。

這充分證明了如果你坐在教堂裡，座位下方可能不僅僅是口香糖！上圖：位於阿姆斯特丹老教堂（Oude Kerk Amsterdam）。下圖：不知道在哪，圖庫只說是法國畫派，十五世紀。

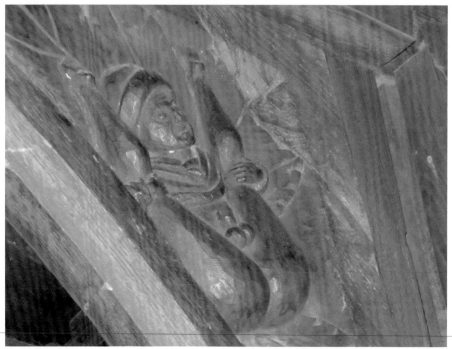

「耶咿咿咿咿咿咿。」

　　這位紳士從諸聖教堂（All Saints Church）的屋頂懸臂滑下。教堂位於英國赫瑞福郡，約莫是十五世紀的作品。

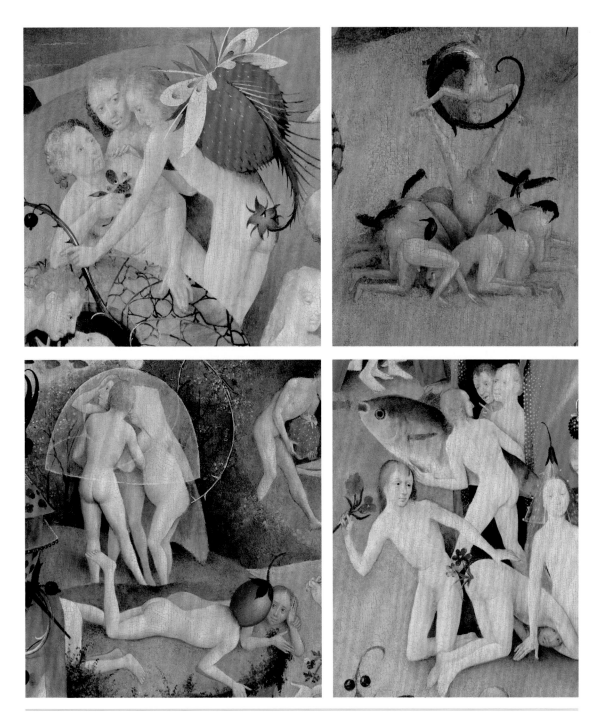

波希的《人間樂園》展示了非常非常非常多的屁股（完整圖像見本書開頭，接下來的幾頁可視為精彩集錦）。

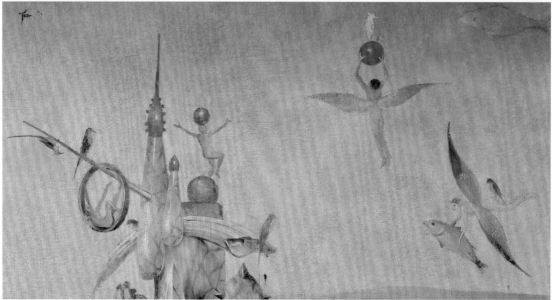
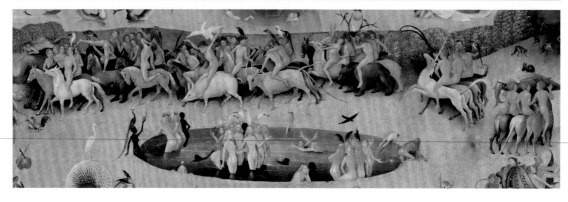

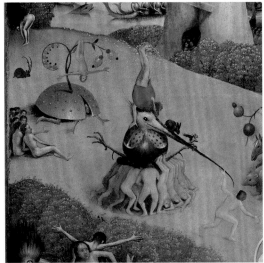

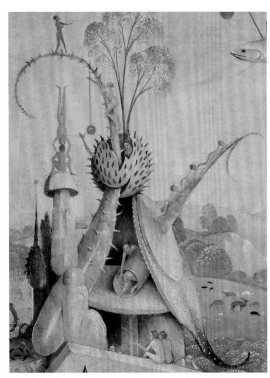

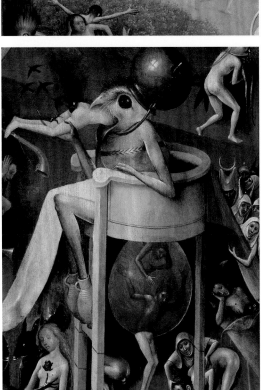

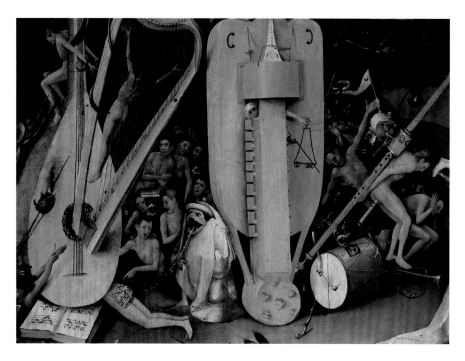

屁屁之歌
改編自耶羅尼米斯・波希的《人間樂園》

ChaosControlled123 Hieronymus Bosch

大家一起數到三，三、二、一……（深呼吸）

羅伯特‧戈伯於 2007 年在瑞士巴塞爾的展覽庫當代
藝術館（Schaulager Museum）舉辦了一場盛大的
回顧展，展品中就包括這件作品，名叫《無題》，而
不是《人人都愛樂臀》。

如何因謀殺而下地獄，由該隱和亞伯本尊示範。爭吵的兄弟該隱和亞伯，以亞當和夏娃的兩個兒子的身份出現在猶太教、基督教和穆斯林的神聖文本（以及尼爾・蓋曼〔Neil Gaiman〕的系列漫畫《睡魔》〔The Sandman〕）中。該隱犯下了人類有史以來第一宗謀殺罪（殺害了亞伯），並被送往地獄（順帶一提，這是非常簡化的版本，我們盡量不要那麼沉重！）。正如文藝復興時期畫家的習慣，他們在進行謀殺與被謀殺時，顯然是裸體的。

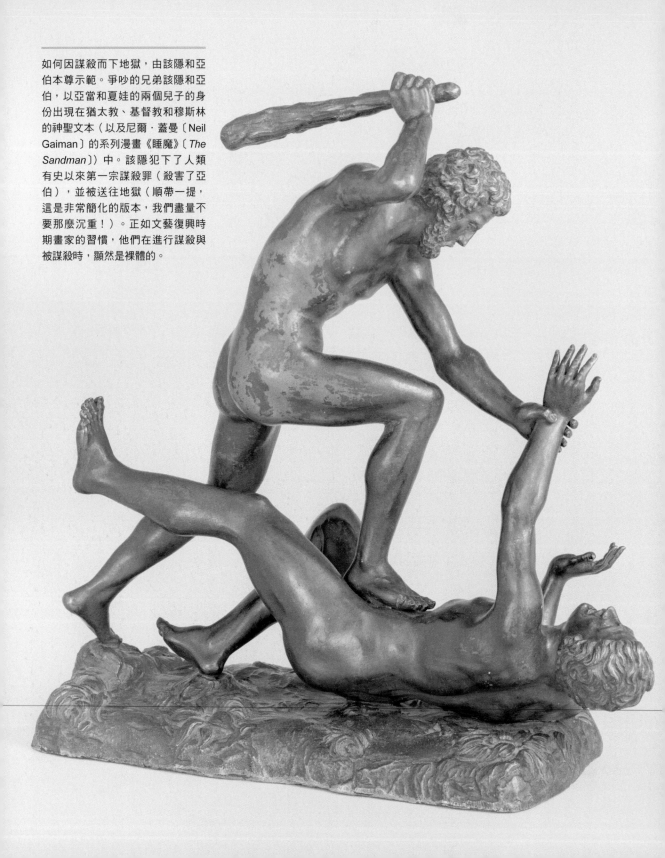

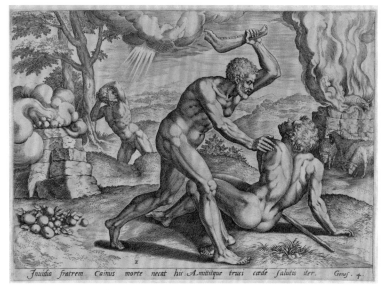

萊昂內洛‧斯帕達（Leonello Spada）的《該隱殺害亞伯》（*Cain Slaying Abel*），現藏於義大利那不勒斯的卡波迪蒙特博物館（Museo di Capodimonte）。

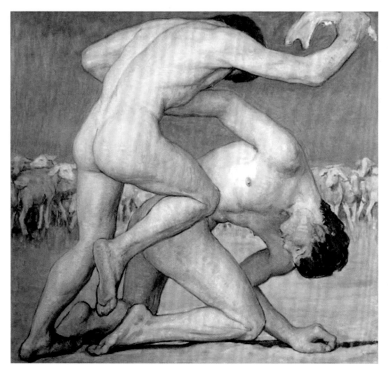

這是 1910 年斯文‧拉薩克（Svend Rathsack）創作的《該隱與亞伯》（*Cain and Abel*）。對於這個版本的該隱和亞伯，我們沒什麼特別要說的，我們只是想填滿這一章的屁股數量。

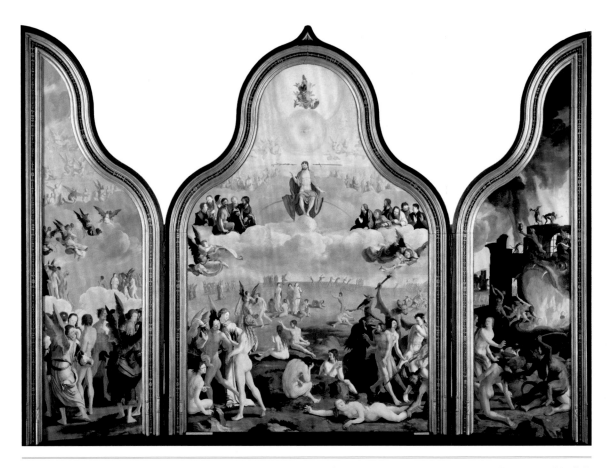

《最後的審判》（*Last Judgement*）於 1526 年完成，在 1566 年動亂期間從彼得教堂（Pieterskerk）中被救出，現藏於荷蘭萊頓市立博物館（Stedelijk Museum De Lakenhal）。

　　有趣的是，在天堂裡的屁股比地獄中的還要多！

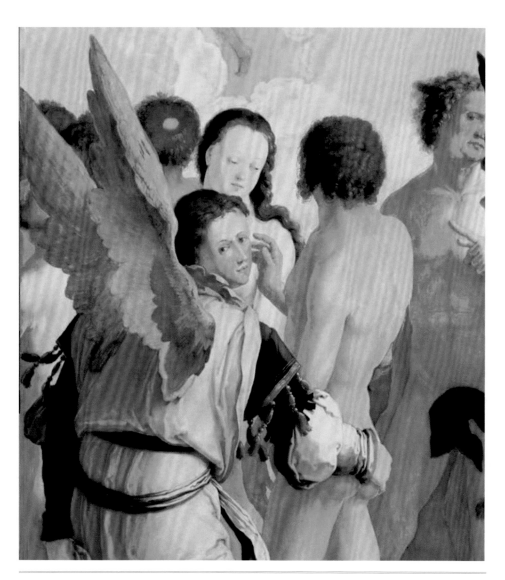

前圖左下角的放大版。我們只是想強調一下這位天使的手放在哪。

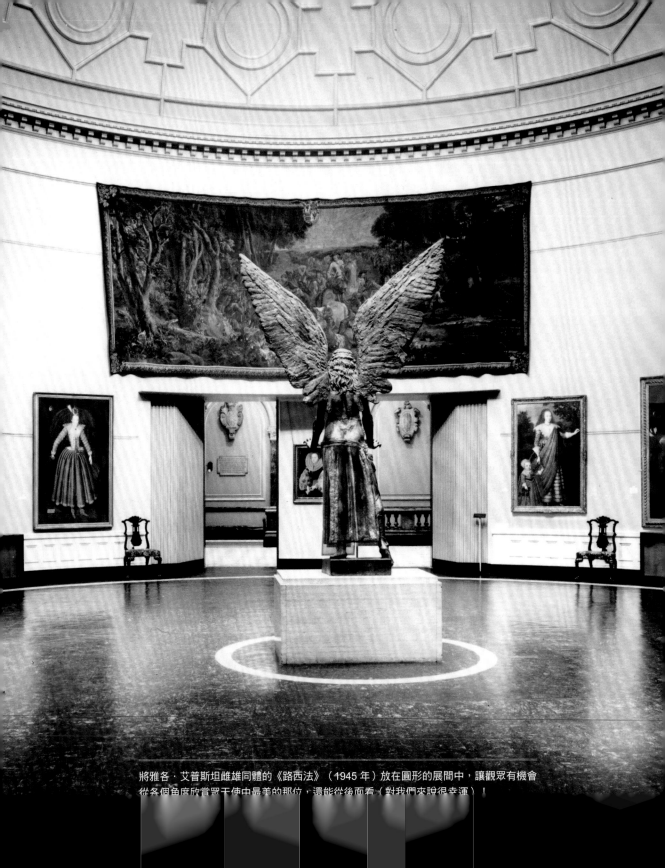

將雅各‧艾普斯坦雌雄同體的《路西法》（1945 年）放在圓形的展間中，讓觀眾有機會從各個角度欣賞眾天使中最美的那位，還能從後面看（對我們來說很幸運）！

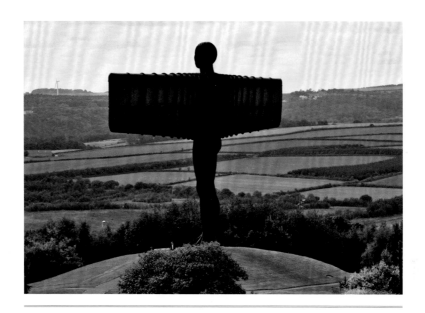

安東尼‧葛姆雷（Antony Gormley）的《北方天使》（*Angel of the North*，1998年）。從頭到腳高 20 公尺（兩翼尖距離長 54 公尺），我們的小天毫無疑問，有最巨大的天使屁屁！哈利路亞！

如果你要屠龍，請穿上盔甲，這自然無需多言。但若真的辦不到，至少也要戴上烤箱隔熱手套。

愛德華‧伯恩瓊斯的《聖喬治屠龍習作》（*Study for St. George slaying the Dragon*，1865-1866 年），藏於英國伯明罕博物館和博物館。

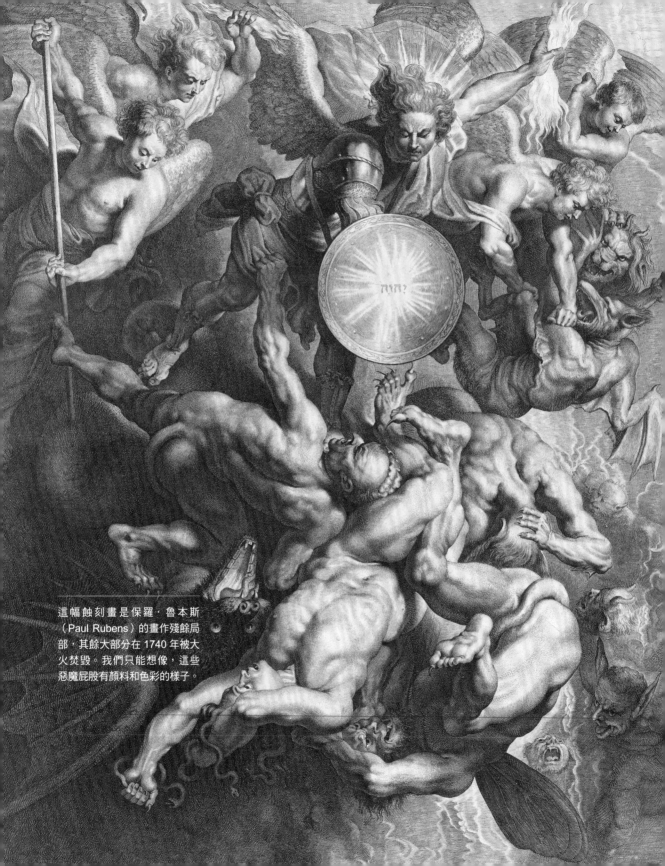

這幅蝕刻畫是保羅·魯本斯
（Paul Rubens）的畫作殘餘局
部，其餘大部分在 1740 年被大
火焚毀。我們只能想像，這些
惡魔屁股有顏料和色彩的樣子。

今天是萬聖節，但所有的床單都被別人拿走了！

皮埃爾・蘇雷羅斯（Pierre Subleyras）的《卡戎渡亡魂》（*Charon Passing the Shades*，1735 年），藏於巴黎羅浮宮。

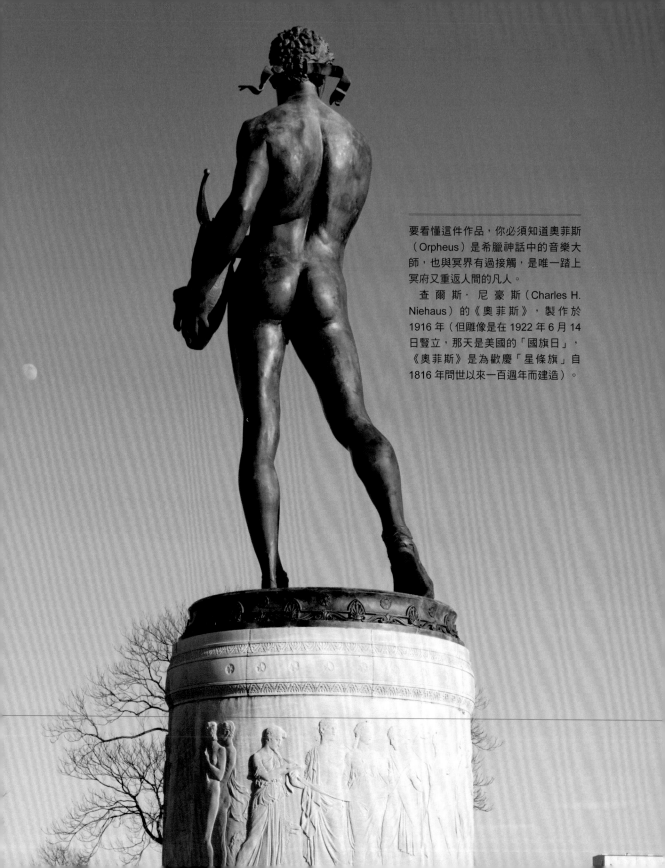

要看懂這件作品，你必須知道奧菲斯（Orpheus）是希臘神話中的音樂大師，也與冥界有過接觸，是唯一踏上冥府又重返人間的凡人。

查爾斯・尼豪斯（Charles H. Niehaus）的《奧菲斯》，製作於1916年（但雕像是在1922年6月14日豎立，那天是美國的「國旗日」，《奧菲斯》是為歡慶「星條旗」自1816年問世以來一百週年而建造）。

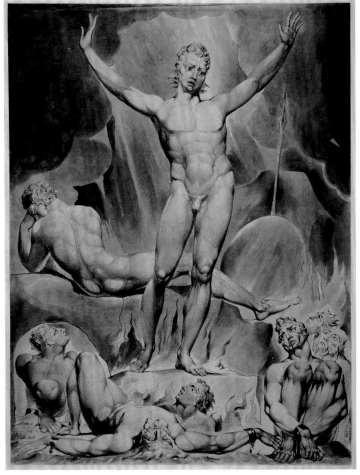

路易斯・里卡多・費瑞羅的《女巫》（*The Witch*，1882 年），畫在手鼓上，因為，沒有為什麼。

凌晨 2 點，俱樂部 DJ 想讓大家一起跳 YMCA，卻失敗了。威廉・布萊克（William Blake）這幅作品的委託人是湯瑪斯・巴特斯（Thomas Butts）（姓與屁股諧音！）足以在屁股博物館的元宇宙裡增加一筆資料。

威廉・布萊克，《撒旦喚醒叛逆天使》（*Satan Arousing the Rebel Angels*，1808 年）。

珍妮佛想起了她在儀態課上所學，以側鞍騎乘的方式，騎山羊去參加女巫會議。

路易斯・里卡多・費瑞羅（Luis Ricardo Falero）的作品《女巫前往安息日狂歡》（*Witches Going to Their Sabbath*，1878 年）。

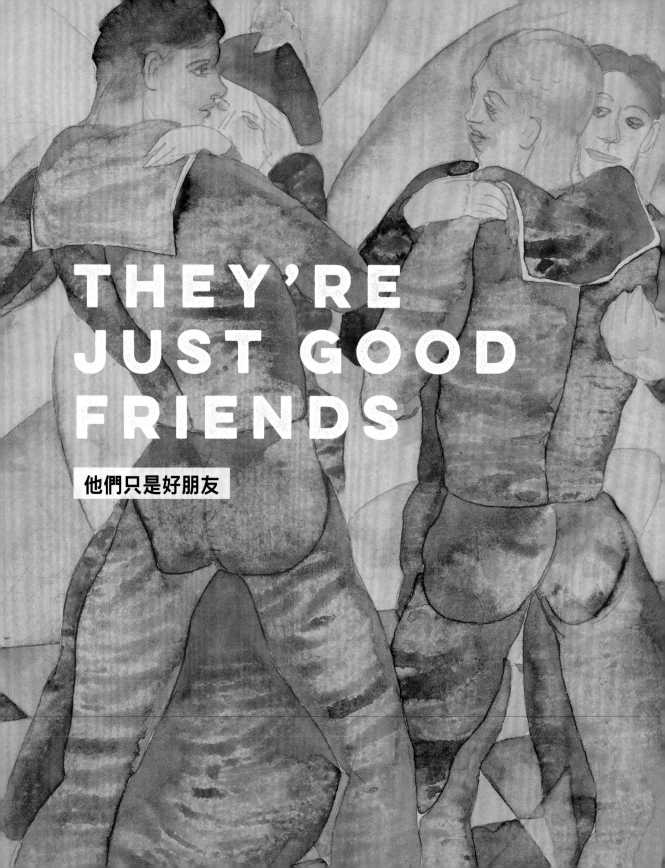

THEY'RE JUST GOOD FRIENDS

他們只是好朋友

想像一下：你在博物館裡逛來逛去，看到一幅兩個人的圖像，也許是一男一女。他們坐在一起，但他們的肢體語言表明他們對彼此是漠不關心的。這景象的標題是《戀人》。你繼續逛。然後呢？

你來到另一幅兩個人的圖像前，這次他們是同性別。也許是兩個女人。他們纏繞彼此，或牽著手，又或是溫暖地彼此擁抱。也許圖像更抽象，你只能辨認出一堆亂七八糟的肢體。這幅圖像稱為《朋友》或《同伴》。展覽說明牌長篇大論地詳細解釋，為何我們不可能知道這兩個女人之間的關係。誰知道親吻、擁抱和牽手可能意味著什麼？！

博物館還是不願意談論同性之間的吸引力。有些博物館對這個主題越來越了解、越來越有信心，但在許多情況下，LGBTQIA+族群過去的歷史，只能透過特別有熱情的工作人員和志願者的努力被提及。即便如此，這些故事通常只會在LGBTQIA+歷史月或同志驕傲季期間出現，而不是整年被分享。

「他們只是好朋友！！」當我們在博物館裡看到絕大多數酷兒風格的藝術作品時，我們會一遍又一遍地聽到這樣的宣言。對「酷兒」這個詞感

查爾斯‧德穆斯（Charles Demuth）的作品《跳舞的水手》（*Dancing Sailors*，1917 年）藏於克里夫蘭藝術博物館（Cleveland Museum of Art）。雖然水手正在和女人跳舞，但這幅畫中卻藏著酷兒的愛情故事。跟著他們的視線就知道！

如果你喜歡這件作品，可以查詢德穆斯的其他作品。他有許多描繪美麗酷兒的畫作，而他筆下的城市景觀⋯⋯完美。（廚師之吻 <3）

到不舒服的策展人／館方／管理者不想認同，甚至不想承認有 LGBTQIA+ 相關的情事。這已經變成有點像是迷因，以女同性戀為中心的作品會被描述為「女的好朋友」（gal pal）。

想像一下，如果脆弱的異性戀男性──幾乎普遍都是這個族群──不必透過抹殺那些不符合他們狹隘世界觀的人，來讓自己感到自在，那麼藝術、文化、博物館和世界將會有多麼不同。如果酷兒們和盟友們今日不必更加努力來扭轉這些後果，來強調、分享和認同典藏品中酷兒的故事。如果沒有管理者希望我們無止盡地證明一個酷兒歷史人物絕對、絕對是酷兒，因為這樣的說法即便在喧囂的 2020 年代，依然會帶來恥辱、危險和禁忌。如果是那樣，該有多好？

酷兒歷史是真實歷史中不可分割的、有價值的、合理的一部分，而不是一個小眾主題，要另外安排特別的博物館導覽、在圖書館裡歸類在特定的書架上、在大學裡自己構成一個學門。這些歷史被摒排在外，因為很長一段時間以來，法律禁止人成為 LGBTQIA+，甚至在撰寫本文時，仍然有反 LGBTQIA+ 的立法在一些自認為「文明」的國家被提出並被討論。過去 LGBTQIA+ 族群顯然存在，他們大聲且驕傲地展示酷兒身份，他們應該得到承認和認同。

而且，如果我們不把我們的故事包裝成禮物，用奶瓶餵給異性戀者，他們又怎麼能知道更多這些事呢？

「但你如何確定這當中有 LGBTQIA+ 的情事呢？」答案通常很簡單：只要用眼睛看！可以很容易地看出描繪的對象不只是「朋友」。然而，策展人試圖辯稱，沒有足夠的證據將這些對象描述為 LGBTQIA+，因為這並不明確（但是當很明確的時候，就被認為有損道德──就沒有人想想孩子們嗎？──因而被隱藏起來。我們就是贏不了！）當我們清楚看到扭曲事實的能力要達到奧運等級才能歪曲和否認眼前的證據時，這種反駁……還有藝術家的聲明……以及對描繪的對象與另一人深切熱情的關係的記述，就會逐漸消失。

讓我們一起來欣賞跳舞的水手們（見 86頁）。這是 1920 年代初，水手們聚集在在紐約市的港口。酒吧熱鬧非凡，所有人都在享受美好時光。查爾斯・德穆斯觀察格林威治村的情況，用水彩畫記錄所見。在前頁的插圖中，我們看到三對情侶在跳舞。其中兩對是男水手與女子共舞，中間一對是兩位男水手一起跳舞。女性不是這張畫的重點；她們分別只是一對嘴唇和一雙眼睛，柔和的色調很容易就融入模糊的背景中。重點是左邊和中間的水手。德穆斯顯然把焦點放在他們的身體特徵和剪裁精良的制服，但也沒忘了捕捉故事。看看他們彼此對視的樣子。左邊的水手把他的舞伴擺在一個能讓他凝視中間那位水手的位置上。而中間那位水手的舞伴，顯然知道這是怎麼一回事。

德穆斯在紐約觀察水手，大約同時間，葛

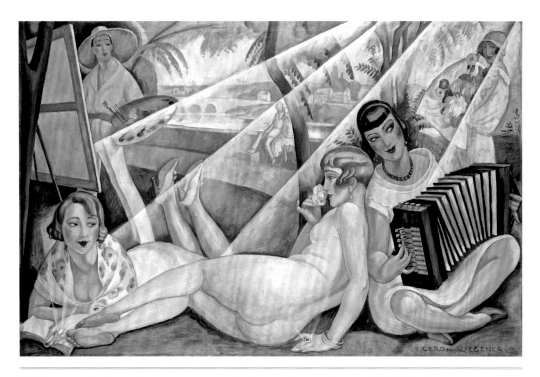

葛蕾塔・維金納的《夏日》在 2015-2016 年丹麥伊斯霍伊（Ishøj）的方舟現代藝術博物館（Arken Museum of Modern Art）展覽中展出，恰逢電影《丹麥女孩》上映，內容是關於莉莉・艾勒柏與妻子葛蕾塔的關係。我們認為，手風琴沒有在電影中發揮更大的作用，這一點很可惜。

蕾塔・維金納（Gerda Wegener）在丹麥創作。請見上圖。葛蕾塔的作品以其前瞻性，以及處理性別和性行為的激進方式而聞名。葛蕾塔在丹麥皇家美術學院攻讀藝術，在那裡遇到了她未來的配偶和繆斯：莉莉・艾勒柏（Lili Elbe）。

莉莉也是一位畫家，並出現在葛蕾塔的許多作品中。莉莉這個名字大家可能並不陌生，因為她是電影《丹麥女孩》（The Danish Girl）的主角。葛蕾塔為莉莉畫的畫作，為她在巴黎帶來了成功和讚譽。

葛蕾塔筆下描繪的女性是強大而感性的，藉由賦予這些描繪對象力量而不是加以物化，顛覆了傳統男性凝視下的女性物化。在《夏日》（A Summer Day，1927 年）這件作品中，我們看到漂亮的手風琴演奏者和拿著花的女人之間顯然在調情。葛蕾塔用陽光的光線突顯出這道視線，藉此告訴我們應該要注意哪裡。

希望我們不是指出古典歷史充滿同性相吸故事的第一人。不幸的是，一群脆弱的直男認為整個社會無法忍受聽到酷兒（以及神

祇，和介於這之間的生物）有自己的生活、陷入絕境、相愛卻不受懲罰，所以他們決定「淨化」（這不是我們說的）翻譯後的版本，以配合他們自己的世界觀。膽小鬼！他們最多最多也只是用委婉語，最糟的話還會用影射，以淡化存在於古典世界流傳下來的文物和藝品中的同性吸引力。「最喜愛的」、「同伴」，當然還有「他們只是朋友」以及「我們無法理解這種關係的實質」等陳腔濫調，一再出現。

讓我們來看看阿基里斯（Achilles）和帕特羅克洛斯（Patroclus）。91 頁上方特別吸引人的例子：《阿基里斯在戰鬥中帶走帕特羅克洛斯的屍體》（*Achilles Removing Patroclus's Body from the Battle*），是萊昂·達文（Léon Davent）在 1547 年的作品。自從荷馬講述特洛伊戰爭的故事以來，阿基里斯和他的情人一直是藝術界的熱門人物。荷馬將這兩個戰士之間的關係描繪得深刻、溫柔和有意義，這與阿基里斯在面對其他人時，那種渾身是刺的個性，呈現鮮明的對比。雖然荷馬沒有明確表示他們是戀人，但他也沒有提供相反的證據，而且「不只是朋友」這個主題，也被其他幾位希臘作家如艾斯奇勒斯（Aeschylus）、品達（Pindar）和柏拉圖所採用，這些哲學家把這一點說得非常明白。艾斯奇勒斯甚至讓他筆下的阿基里斯讚美帕特洛克羅斯的大腿（我們認同艾斯奇勒斯寫的阿基里斯。）

不幸的是，這對戀人在神話中結局悲慘。

帕特羅克洛斯穿著阿基里斯的盔甲戰死，阿基里斯瘋狂砍殺特洛伊人，直到帕里斯用箭射中他那惱人的後腳跟。然而，他們的骨灰被葬在一起，意味著他們相擁直到永遠。對「只是朋友」來說，這完全正常……

戰士英雄們彼此「不只是朋友」，阿基里斯和帕特羅克洛斯不過是這種模式的例子。你聽說過大衛與巨人歌利亞大戰，但你讀過《聖經》中大衛和他的男朋友約拿單的那一段嗎？他們靈魂緊緊相連，彼此相愛「勝過對女人的愛」。大衛和阿基里斯一樣，是藝術家最喜歡的另一個主題。事實上，多虧了米開朗基羅，大衛可能是有史以來最著名的博物館屁股之一。你可以在第 42-43 頁看到大衛那神聖的屁股。

幸運的是，整體而言，情況正在好轉。越來越多的 LGBTQIA+ 歷史出現在收藏品、檔案和歷史記錄中，這些故事也越來越被博物館、畫廊及文化空間分享、強調和認同。當你瀏覽以下的屁股、臀部、屁屁時，請想想你是否認為這些畫作主題的對象「只是朋友」，然後下次逛博物館時，請記得這一點。

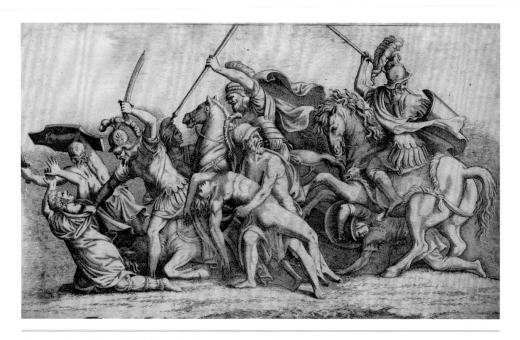

《阿基里斯在戰鬥中帶走帕特羅克洛斯的屍體》（出於某種原因，帕特羅克洛斯的衣服⋯⋯阿基里斯，現在不是抱抱的時候！）萊昂・達文於 1547 年的作品，典藏於紐約大都會藝術博物館。

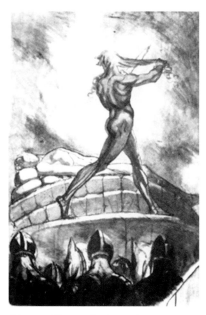

沒錯，悲傷的第三階段就是自己剪頭髮（真心不推）。

亨利・福塞利（Henry Fuseli）的《阿基里斯在帕特羅克洛斯的火葬堆捨髮》（*Achilles Sacrificing His Hair on the Funeral Pyre of Patroclus*，1795–1800年）。典藏於蘇黎世博物館。

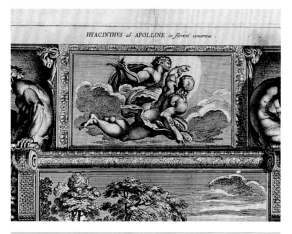

阿波羅和人類男友雅辛托斯（Hyacinthus）在玩接球，阿波羅神般的一擲意外擊中雅辛的頭，讓他當場死亡。即便是強大的治療之神也無法讓摯愛復生，只能用愛人的名字為其鮮血灑落處長出的花朵命名（Hyacinthus，風信子）。圖為阿波羅帶著雅辛飛翔，還帶著琴和盾牌。

儘管藝術和文學中有無數例子顯示兩人熱戀，但有些非常迷惑的歷史學家還是試圖宣稱他們「只是朋友」。

這件作品是阿奎拉（P. Aquila）仿效安尼巴萊・卡拉斯（Annibale Carrace）的畫作，1670 年，藏於英國倫敦衛爾康博物館（Wellcome Collection）。

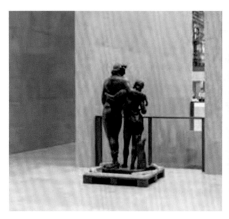

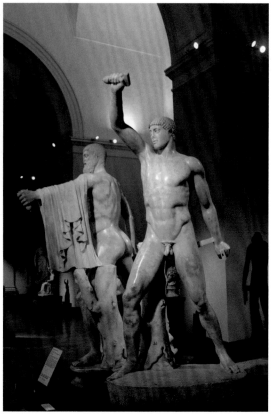

安普羅斯（Ampelus）是葡萄藤的化身，巴克斯（酒神）自然十分寵愛他。安普羅斯是個美麗的羊男少年，被牛的尖角頂死。巴克斯（如果你是希臘人，就是戴歐尼修斯）忍住失去愛人的悲傷，將安普羅斯變成了世上首次出現的葡萄和葡萄藤，並把他釀成葡萄酒。呃……？

順帶一提，我們還想談談另一位酒神。塞爾吉烏斯（Sergius）和巴克斯是基督教軍士聖人，最近被重新詮釋為酷兒戀人。這些就是「親密好友」的典範，就算有壓倒性的證據顯示他們是戀人，但當權者無法接受，所以他們寧可讓你認為他們只是好朋友。（但我們在博物館裡找不到特別展現他們屁股的照片。）

不管怎樣，巴克斯和安普羅斯像，典藏於阿姆斯特丹國家博物館。

哈爾摩狄奧斯（Harmodius）與阿里斯托革頓（Aristogeiton）是眾所周知的同性情侶，即使是最守舊的策展人也難以忽視。這對雅典戀人於西元前 527 年左右在泛雅典賽會的儀式花圈內暗藏匕首，暗殺「雅典最後的暴君」希帕克斯（Hipparchus），但卻未能刺殺希帕克斯的兄長，讓他成了雅典的下一任暴君……兄弟，你們盡力了！

這是義大利那不勒斯國家考古博物館內的哈爾摩狄奧斯與阿里斯托革頓。這座雕像的第一個版本是在西元前 480 年，由安特諾爾（Antenor）所作。該雕像在雅典被竊，搬到蘇薩。亞歷山大大帝於西元前 477 年將它歸還給雅典，但現在已經消失了。克里托斯（Kritios）和內西奧特斯（Nessiotes）受委託製作替代品，讓這對戀人並肩站在雅典市集上，至少直到西元 200 年。這兩座雕像現在也已不存在，但有許多摹本存世，其中最好的就是照片中這兩尊！基本上，他們很受歡迎（除非你是暴君）。

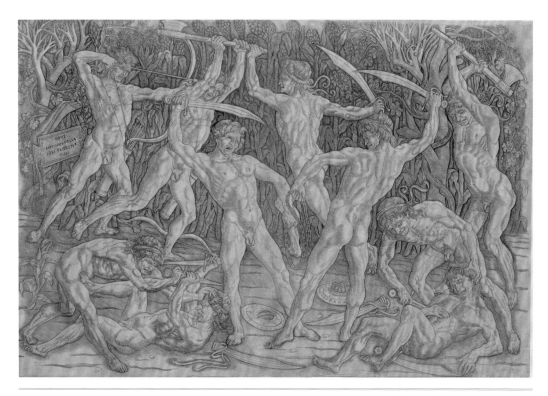

這是當你的朋友們無法決定是要光著屁股吃早餐，還是要參加脫衣派對的時候。藝術史學家不是很確定這場景是發生什麼事。這可能只是在做研究，而不是真正的戰鬥。不過，這是文藝復興時期最早的男性裸體描繪。圖片中有很多有趣的象徵意義，比如在中央打鬥的兩人拿著一條鏈條，可能暗示他們是戀人在拌嘴。

　　安東尼奧‧德爾‧波拉約洛（Antonio del Pollaiuolo）的《裸體之戰》（Battle of the Nudes，1470 年），現藏於美國克利夫蘭藝術博物館。

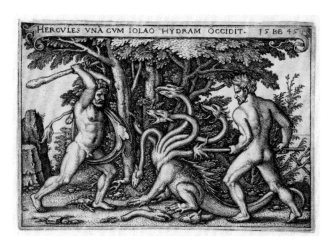

這是海克力斯和伊奧勞斯（Iolaus）在打蛇。

　　有人說伊奧勞斯是海克的姪子。作家蒲魯塔克（Plutarch）說，伊奧勞斯是海克的情人，姪子的說法是為了解釋他們的親密關係。底比斯（Thebes）有座供奉伊奧勞斯的神殿，成為同性伴侶的聖殿，他們會在那裡一同祈禱，宣誓對彼此忠誠。

　　你八成可以看出，伊奧勞斯幫助海克擊敗九頭蛇。伊奧勞斯用火燒，而海克把牠的頭砍下，他們戰勝了怪獸，海克也完成了他的第二項任務。

　　這是漢斯‧塞巴爾德‧貝漢姆（Hans Sebald Beham）的作品，成於 1545 年，現藏於阿姆斯特丹國家博物館。

雅辛托斯，就是被阿波羅擲歪鐵餅誤殺的那位，也受到西風之神齊菲兒（Zephyrus）的仰慕。這個故事的另一個版本是，齊菲兒實際上要對雅辛的死負責，因為他引導風向，將阿波羅的鐵餅吹向雅辛。他嫉妒雅辛選擇了阿波羅而不是他（以及北風之神波瑞士〔Boreas〕和凡人塔米里斯〔Thamyris〕……！）所以這完全就是個「如果我得不到你，那其他人也別想」的情況。

如你所見，他們非常親密。這對可愛的男孩來自約西元前 490 年的古希臘，現藏於美國波士頓博物館（Museum of Fine Arts）。

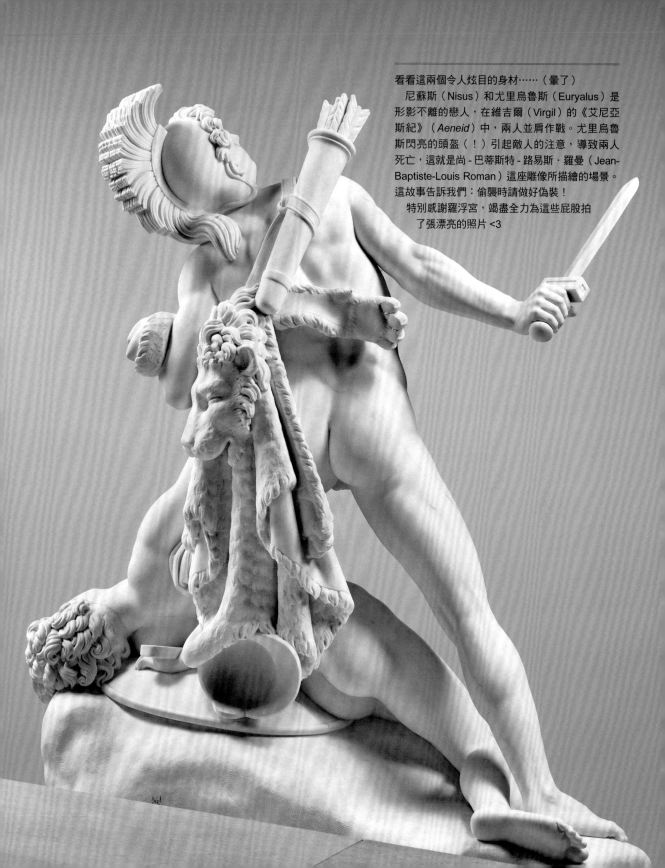

看看這兩個令人炫目的身材……（暈了）

尼蘇斯（Nisus）和尤里烏魯斯（Euryalus）是形影不離的戀人，在維吉爾（Virgil）的《艾尼亞斯紀》（Aeneid）中，兩人並肩作戰。尤里烏魯斯閃亮的頭盔（！）引起敵人的注意，導致兩人死亡，這就是尚-巴蒂斯特-路易斯·羅曼（Jean-Baptiste-Louis Roman）這座雕像所描繪的場景。這故事告訴我們：偷襲時請做好偽裝！

特別感謝羅浮宮，竭盡全力為這些屁股拍了張漂亮的照片 <3

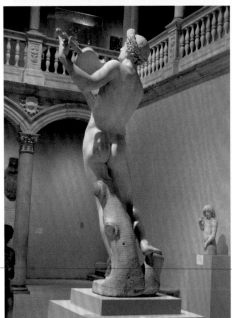

你的貓看到你光著身子在家裡跳舞，準備在你下次考核時提出來。奧菲斯著名的故事，就是他想從冥界帶回尤麗狄絲（Eurydice），卻搞砸了。比較少人知道的是，在確定尤麗狄絲真的死掉後，奧菲斯展開美好的雙性戀生活。後來，小奧被一群瘋狂的色雷斯女人撕成碎片，因為他不注意她們，而是更喜歡男孩。

約翰・麥卡倫・史旺（John Macallen Swan）的《奧菲斯》，1896 年，藏於英國利物浦的利弗夫人博物館（Lady Lever Art Gallery）。

奧菲斯和色雷斯的紳士卡拉伊斯（Calais）是「非常要好的朋友」。有一回，小奧在鄉間漫步時沉浸在對卡拉伊斯的美好思念中，沒有注意到懷恨的女人埋伏，結果被殺了。

克里斯托法諾・布拉恰諾（Cristofano da Bracciano）的《奧菲斯》，1600 年，藏於紐約大都會藝術博物館。

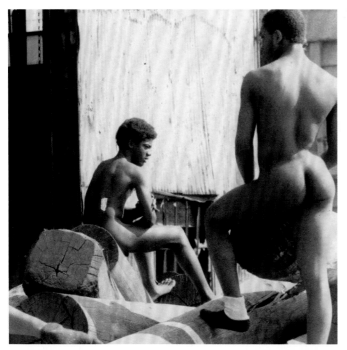

我們必須讚賞這些傢伙，他們完全不在乎可能有木屑這件事！

　　這幅《無題》的作者是阿爾文‧巴爾特羅普（Alvin Baltrop），他在1970、1980年代拍攝哈德遜碼頭的酷兒。他一生的職涯飽受種族主義和恐同症所擾，直到2004年去世後才獲得國際聲譽。你可以在惠特尼美國藝術博物館和大都會藝術博物館找到他的作品。

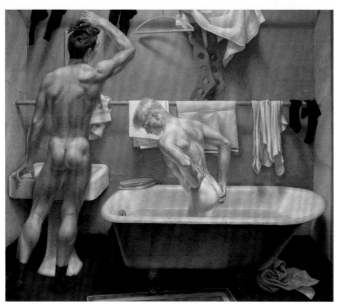

傑夫，你一定要把那些襪子丟掉，上面都是洞洞！

　　保羅‧卡德摩斯（Paul Cadmus）的「魔幻現實主義」綜合了嚴酷的社會批判和色情。他的某一幅作品被說是「不必要地骯髒」，但不是這幅，因為這幅裡面有肥皂。

　　保羅‧卡德摩斯的《沐浴》（The Bath，1951年），藏於紐約惠特尼美國藝術博物館。

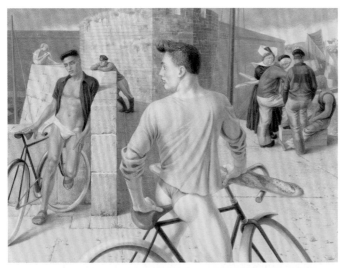

「騎單車時內褲夾屁屁最討厭了。」

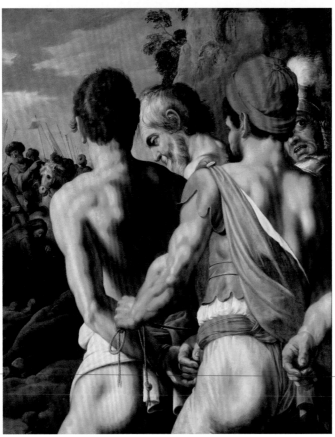

亞伯拉罕‧詹森斯（Abraham Janssens）有一妻八子，但同時也在畫作中表現出對男性身形的強烈欣賞。我們不接受任何想抹除雙性戀的企圖，謝謝！

　這幅《懺悔的與不知悔改的強盜》（*The Penitent and Impenitent Thieves*，1611 年），藏於荷蘭茲沃勒視覺藝術博物館（Museum de Fundatie）。

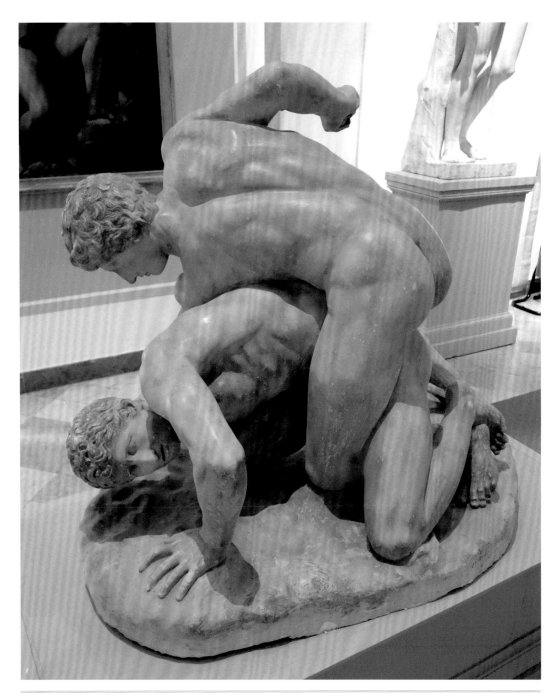

自原作出現在古希臘後，這座雕像就被大量複製和再造，一直在酷兒文化的某一角很受歡迎，也許也可以解釋嬰兒摔跤比賽的由來？這座摔跤手雕像藏於羅馬的利古里亞美術學院（Accademia Ligustica di Belle Arti），是根據佚失的希臘原件的羅馬仿製品所作。

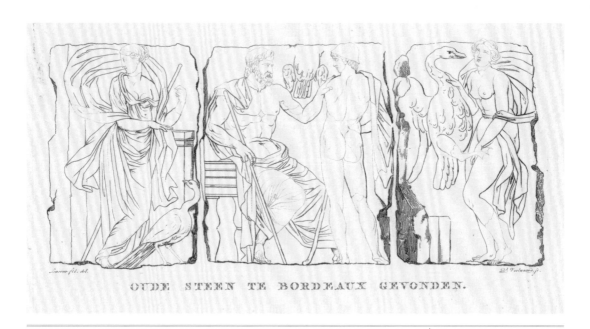

OUDE STEEN TE BORDEAUX GEVONDEN.

古典時期另一對有問題的酷兒伴侶。嗯，真驚人阿。這裡我們看到的是化身為老鷹的宙斯，還有他的「侍酒」蓋尼米德（Ganymede）。蓋尼米德並沒有申請擔任「侍酒」的職位，而是被迫的。這一事件通常被稱為「強姦蓋尼米德」。這只是宙斯的眾多罪行之一。

《古石板》（*Antieke Steen*，1776–1851年），版畫家丹尼爾‧維爾瓦德（Daniël Veelwaard）模仿藝術家皮埃爾‧拉庫爾（Pierre Lacour）之作。藏於阿姆斯特丹國家博物館。

畫框裝飾中還附贈另一個屁股，宙斯（化身老鷹）未經同意就將牧童蓋尼米德帶到奧林匹斯山，取悅自己……

想加入又沒辦法馬上脫掉愚蠢的上衣，總是很讓人惱火。

《摔跤比賽》（*Wrestling Match*，1649年），米歇爾‧斯韋茨（Michiel Sweerts）所作，藏於德國卡爾斯魯厄州立博物館（Staatliche Kunsthalle Karlsruhe）。

《蓋尼米德與鷹》（*Ganymede and the Eagle*，1921年），約翰‧薩金特（John Singer Sargent）之作，美國波士頓博物館。

LEFT
AGGRESSIVE

RIGHT
PASSIVE

EARRING

HANDKERCHIEF

KEYS

在交友軟體出現前,大家是用社交
暗示。位於格拉斯哥的現代藝術畫
廊 GoMA,是英國第一間收購這
幅標誌性作品的機構,在 2019 年
的展覽「同志符號學及其他大作」
(Gay Semiotics and Other Major
Work)中展出。

SIGNIFIERS FOR A MALE RESPONSE

WHEN IS A BUM

什麼時候屁股不是屁股？

NOT A BUM?

屁股、臀部和屁屁看似是個有趣而輕浮的主題，但如果你已經一路讀到這裡，就會發現在我們對屁股的研究中，並不畏懼提出宇宙大哉問——美是真理嗎？真理是美嗎？以及也許是最重要的問題——什麼時候屁股不是屁股？什麼時候屁股只存在觀者眼中？人類傾向於在明顯不是臉孔的東西上看到臉孔。在你的吐司上看見耶穌，或在你的地板上看到非常像拉布拉多犬的圖樣，就是這種現象的典型例子。這叫做「空想性錯視」（pareidolia），我們的大腦用這種方式接線，幫助我們理解不斷轟炸我們的隨機刺激。多年尋找屁股後，我們在任何地方的博物館都可以找到它們，即使是在沒有人預期或企圖讓屁股出現的地方。

那個花瓶？那是屁股。這件現代藝術品？十八個屁股。你以為你看的是座燭台？哦，親愛的，不，這絕對是三個屁股穿著風衣，偽裝成燭台。

或許你會認為，作為這本有關博物館內屁股的書的作者，我們當然會說博物館裡那些不一定是屁股的東西實際上是屁股。但正如你接下來看到的，無論你參觀哪一間博物館或文化場所，「一定會」被屁股分散注意力。我們會看到負空間屁股、讓人想起屁股但根本不是屁股的東西，以及寓意性的屁股——在真實的屁股對觀眾來說有點太刺激的情況下，這些被認為是合適的替代品。

讓我們從不是屁股的東西開始，它們是圍繞著應該是屁股的空間形成的，也就是負空間屁股。你一定見過椅子和長凳的例子，這些椅子和長凳被雕刻、模製、錘擊和列印成屁股的印模，讓人獲得最大的舒適感。

吉岡德仁（Tokujin Yoshida）的作品《Honey-Pop 扶手椅》（見 104 頁）就是這樣的一把椅子，以紙張來回折疊的方式賦予椅子強度和結構，看起來有點像蜂巢。吉岡是一位藝術家，他的作品嘗試為現有材料尋找新用途。以這件作品為例，他把用來製作傳統燈籠的紙，變成一把創新的椅子。吉岡製作的每把椅子，都是由 120 張格辛紙（半透明紙）製成的。這把椅子捐贈給維多利亞與亞伯特博物館（Victoria and Albert Museum）的時候，椅子部分打開，吉岡就坐在上面。座椅和靠背就按照他的身形構成，他在他的作品上，留下了他屁股的印記。吉岡的紙椅會依照第一個坐在上面的人的身形塑形，為每個擁有者打造出完全符合他們的精確尺寸的訂製椅。其中一件在 2020 年以 2,000 美元於拍賣會上售出。

不是屁股，但並非絕對不是屁股。

物件的「臀性」就在玻璃器皿、雕塑、藝術品中，無所不在。甚至不用是典藏品。如果你當地的博物館內有特別漂亮的美臀……那就是博物館的屁股！我們在社群網站上發表的第一批屁股之一，是來自捷克玻璃製造商和設計師帕維爾·赫拉瓦（Pavel Hlava）的一款特別的玻璃杯，這玻璃杯在維多利亞與亞伯特博物館展出。那絕對是個屁股。

也許有些意外，但我們對於屁股的空想性

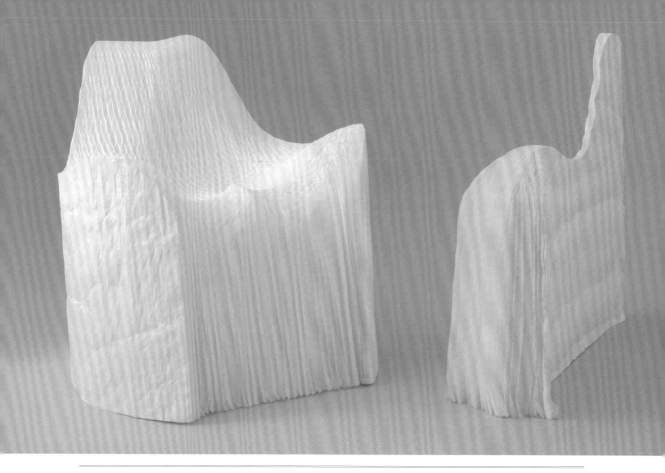

想要一張只要坐上去就能按照你的屁股形狀塑形的椅子嗎？吉岡德仁把這張椅子捐給維多利亞與艾伯特博物館時，打開並坐了上去，他用自己的屁股尺寸，創造了一張獨一無二的座椅。了不起！

《Honey-Pop 扶手椅》，2000 年，吉岡德仁，現藏於紐約現代藝術博物館（MoMA）。

錯視並不限於無生命的物體和真正有血有肉的真實屁股曾經在的地方。它也會影響我們觀看一些展示人物的藝術品的方式。看看愛德華・布拉（Edward Burra）的畫作《麥田裡的士兵》（*Soldiers at Rye*，118 頁）。那是肌肉發達的手臂，還是臀大肌？那是鼓起的背部，還是秀色可餐的屁股？他筆下的人物可以是身體各部分糾纏在一起，由觀者自行分解來理解他們看到的東西。每次觀看這件作品時，你必須問自己這個問題：「是屁股，還是不是？」布拉還特意展示士兵的背部視角，也許就是在鼓勵我們問這個問題。布拉的畫作充滿了隱匿的能量，讓我們的目光在整個場景中四處游移，停留在最吸引我們的地方：軍人的背部、二頭肌和屁股。

非屁股形狀的藝術品也有成為博物館屁股的潛力。它們不會讓你想起屁股，但有一些屁股與它們有關。當我們在博物館看到服裝和衣著時，很自然地會想像它們該如何穿戴，並思考它們穿在設計對象身上時是什麼

樣子。體育類文化遺產在博物館中往往不受重視，當我們思考廣義的歷史和文化時，體育通常不會被納入。以湯姆·戴利（Tom Daley）在奧運上跳水的泳褲為例，湯姆是英國奧運跳水金牌得主，他在 2013 年將他的標誌性泳衣捐給倫敦博物館，以紀念他在 2012 年倫敦奧運會上獲得銅牌，也贏得了英國人的心（見 115 頁）。這件奧運泳裝由英國名設計師史黛拉·麥卡尼（Stella McCartney）設計，特色是解構並重組英國國旗。這些小泳褲不是屁股的形狀，但你敢說你現在心裡想的不是奧運金牌得主的屁股嗎？！

有趣的事實：湯姆的泳褲特別小，不只是因為他的腰圍只有 28 英寸，也是為了避免他在跳入水時意外走光。

然後還有寓意式的屁股。這些東西絕對不是屁股，但會讓你想起屁股（也許它們真的是屁股）。例如很多、很多、非常多的桃子畫。西方藝術中最早描繪桃子的作品之一，是赫庫蘭尼姆古城的壁畫，赫庫蘭尼姆是西元 79 年維蘇威火山爆發時，與龐貝古城一起被摧毀的城鎮。當時，桃子是新奇的異國水果，被視為必吃不可的「那個」東西，風光一時。這是西元一世紀的新潮食物，就像酪梨抹醬之於我們。從那時起，桃子幾乎成了飲食和靜物畫的必備品。

終歸來說，我們永遠不會知道藝術家心中想的是誘人、結實的屁股，還是只是餓了。但重要的是，他們有可能想的是屁股。

桃子著名的多汁和獨特的形狀，一直是性感的象徵。自 2010 年我們喜愛的知名桃子表情符號首次出現，這一點變得更加明顯。事實上，Apple 在 2016 年重新設計了他們的表情符號列，試圖讓桃子看起來更像水果，而不是屁股。

桃子的果肉賦予它一種「難以言喻」的魅力，在屁股博物館總部的我們很喜歡桃子，

這是西方藝術中最古老的桃子畫作。儘管上了年紀，它們仍保持活力，也沒有發皺。《三個水果小圖的壁畫》（Frescos of three vignettes of fruit），來自赫庫蘭尼姆（Herculaneum）的切爾維之家（Casa dei Cervi，45-79 年）。現藏於那不勒斯國家考古博物館。

但海椰子這種植物的種子，才是天上掉下來的禮物（見 118 頁）。海椰子是塞席爾群島的一種稀有棕櫚樹，有趣的是：除了看起來像屁股之外，它還是植物王國中已知最大的種子。不過，不要以為只有我們的大腦會看到屁股；海椰子的學名是「*Lodoicea callipyge*」，意思是「美臀海椰子」。

摩爾不只是屁股

屁股的力量大到可以超越人類的形體。看看亨利·摩爾（Henry Moore）的《兩個巨大造型》（*Large Two Forms*，107 頁）。亨利·摩爾是二十世紀英國藝術家，以紀念碑式的青銅雕塑聞名。摩爾為二戰後的地景創作作品，當時創作者將目光投向未來，因為回顧過去，看到的只有戰爭、破壞和死亡。摩爾也不例外。他巨大的青銅雕塑遍布世界各地的鄉村和城市景觀中，無一不讓人聯想到人體。

摩爾的作品眾多，範圍也廣，從傳統的人體形狀到「我很確定那是手肘，但怎麼會從大姆趾上冒出來？」不一而足。摩爾是大英博物館的常客，他說影響他的不是希臘和羅馬，而是馬雅、印度和美索不達米亞的風格、形式和其民族。他的公共藝術對社會的影響，促使藝術和哲學上的新現代主義時期到來。你可能會認為這種做法很激進，會激怒藝術界的某些人；但摩爾不僅深受尊重，而且很受歡迎。作家、廣播主持人兼藝術史學家肯尼斯·克拉克（Kenneth Clark）說：「如果人類要派一個人到另一個星球，展現我們這物種最優秀的品質，沒有比亨利·摩爾更好的大使了。」

在創作《兩個巨大造型》時，摩爾深入探究我們如何看待及思考人類的形體。它們絕對是斜躺的身體，或是擠成一團，或是一對擁抱的人。但它們也絕對不是以上這些。我們會不自禁地看到屁股、屁股瓣、股溝、臀線、凹窩等一切組成屁股的部分。有些人還看到了摩爾出生地：約克夏起伏的地景形貌（後侏羅紀的火山歷經數千年冰川磨蝕，當地人稱為「上帝的國度」）。事實上，據說摩爾最喜歡看到他的雕塑出現在田野裡，被綿羊包圍。幸運的是，在今天這完全有可能，因為《兩個巨大造型》就位於約克夏雕塑公園（Yorkshire Sculpture Park）內，在那裡，很有可能看到小羊在藝術品周圍玩鬧。

且不說綿羊的事。摩爾的雕塑充滿巨大而豐滿的曲線和彎曲，有種與生俱來的性感。其獨特的形式蘊含著張力和肉體性，擺放的位置讓彼此近在咫尺卻永遠無法真正相觸，碰撞出美麗。你可以在他的雕塑中看到人類肉體性的反映，這些雕塑特別設計成從一側看起來尖銳而稜角分明，從另一側看起來則柔軟、光滑而流動。從這個角度來看，這肯

定是個屁股。再走幾步，突然間，你看到了完全不同的東西。或者，是這樣嗎？

　　當你細看以下可能是屁股也可能不是屁股的描繪對象和文物時，想想藝術家想要做什麼。「臀性」究竟是意外，還是百分之百故意的？

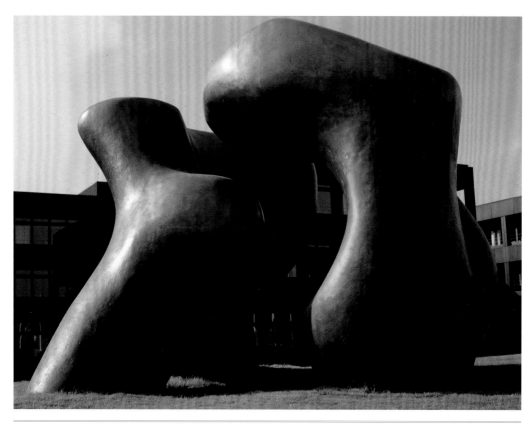

摩爾，摩爾，摩爾！你喜歡嗎？你喜歡嗎？

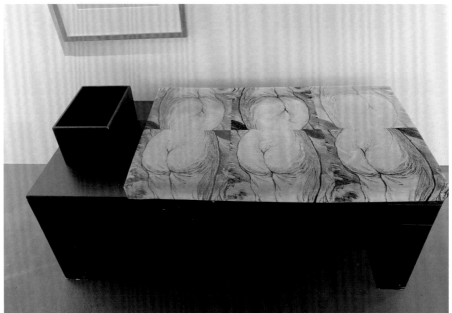

不是屁股，但又有點屁股的屁股，最好例子之一就是倫敦卡通博物館（Cartoon Museum in London）內的這張長凳。雖然絲毫沒有屁股的形狀，但這彩色的座墊套，顯示這其實是所有博物館裡最屁股的物件之一，因為它有六個屁股！

在成為座墊前，這些屁股瓣可以在漫畫家詹姆斯·吉爾雷（James Gillray）的諷刺作品《疾風中的優雅》（*The Graces in the High Wind*）中看到，畫中場景取材自肯辛頓花園的自然景色，創作於 1810 年。

漢斯·科柏（Hans Coper）是二十世紀英國最著名的陶藝家之一。科柏對形式的創新應用造成一股風潮，徹底改變手作坊的陶器，這件完成於 1968 年的作品就是完美的範例。請給我來四個，謝謝。

顯然是屁股。沒有其他問題了。

　這是藏於克利夫蘭藝術博物館（Cleveland Museum of Art）的《牛頭護身符》（*Bull's-Head Amulet*），出自 5,500 年前的埃及。

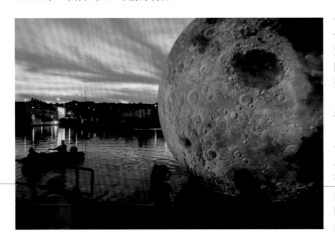

十六世紀的英國俚語「Mooning」意思是露出屁股，但 1960 年代美國大學兄弟會才讓露屁股的習俗受到注目。

　路克‧節讓（Luke Jerram）在 2016 年創作了《月球博物館》（*Museum of the Moon*），是比例一比五十萬的巨大月球模型。2017 年一個夏日夜晚，這件作品漂浮在布里斯托（Bristol）的港口。驕傲的布里斯托人稱它為「Proper Gert Lush」，意思是「超讚」，表達對這件作品的熱愛。

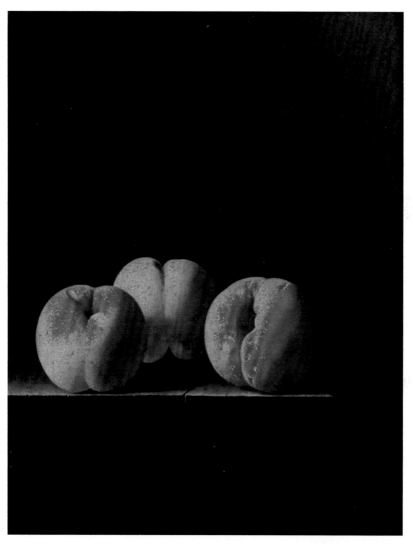

從西元 79 年之前的赫庫蘭尼姆壁畫到現代的表情符號,桃子總讓人想起屁股。

　　紐約現代藝術博物館在 2010 年舉辦了一場展覽,名為「MoMA♡ 表情符號」(MoMA <3 Emoji)。

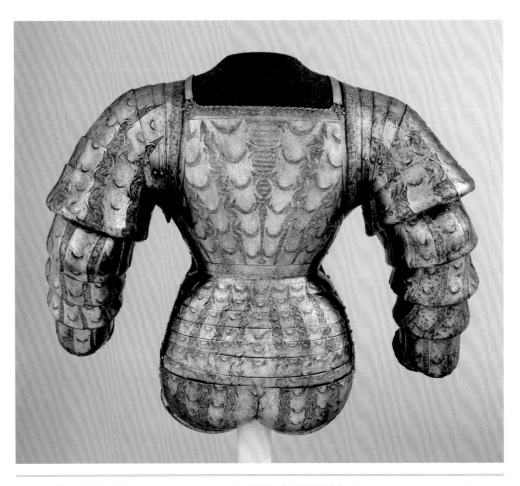

這是科爾曼·赫姆施密德（Kolman Helmschmid）的作品《盔甲服局部》（*Portions of a Costume Armor*，1525 年）。你可以從他的名字赫姆施密德猜到❶，他相當厲害，所以這種結合了胸甲、背甲並帶有袖子的設計，是為了炫耀科爾曼的打鐵技術，而不是為了戰鬥。

　　另一件類似的作品，最近在 2022 年維也納藝術史博物館的「鋼鐵人：鐵衣時尚」（Iron Men: Fashion in Steel）展中，被當作重點展品展出。

❶赫姆施密德是中世紀歐洲最有名的盔甲鑄造家族之一。

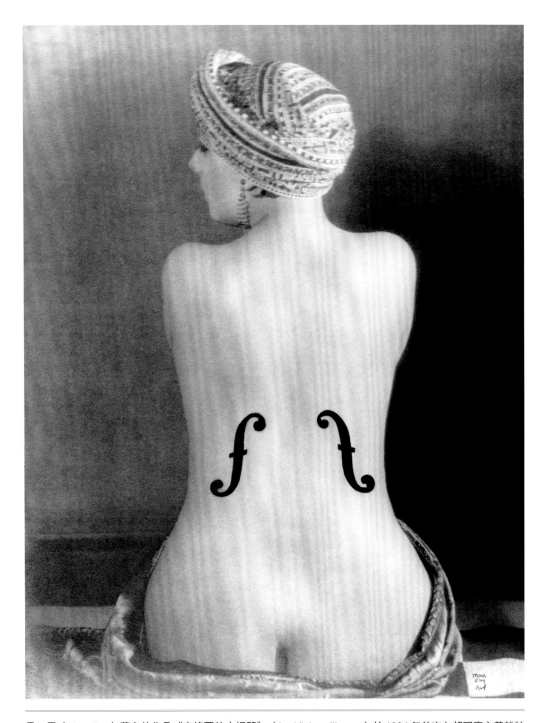

曼‧雷（Man Ray）著名的作品《安格爾的小提琴》（*Le Violon d'Ingres*）於 1924 年首次在超現實主義雜誌《Littérature》上發表，拍攝對象是他的繆斯兼情人琪琪‧蒙帕納斯（Kiki de Montparnasse），她的背上畫了小提琴音孔。原版相片在 2022 年以創紀錄的 1240 萬美元售出。真是把昂貴的小提琴！

約翰‧福格森（JD Fergusson）是一位年輕的英國藝術家，他融入巴黎熱情的革命社群，並帶著完全不同的對藝術、美、自由、真理的觀點，回到英國。收錄這幅畫的一份二十一世紀目錄，在條目中怯生生地指出：「乍看之下似乎是幅抽象的圖像，但可能呈現一對正在發生性行為的夫妻。」

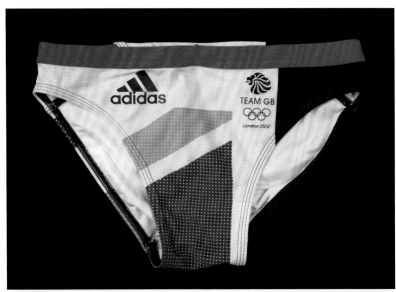

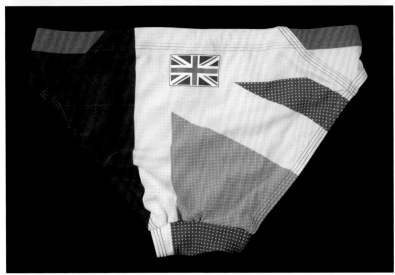

Team GB（英國隊）其實是代表 Team Great Butts（翹臀隊）。

這件泳褲代表英國體育傳承很重要的一部分，因為湯姆‧戴利在 2012 年倫敦奧運會上穿過。自 2013 年以來就一直在倫敦博物館展出。

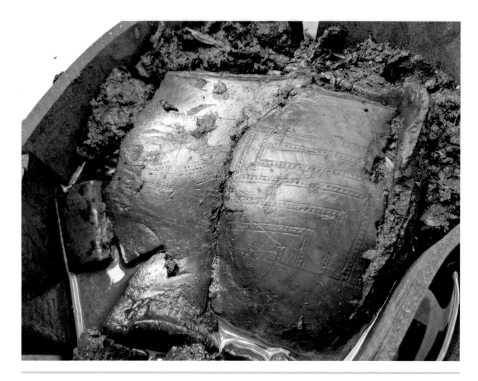

這是個不是屁股的屁股。這件有 2400 年歷史的木製品，原本是個精緻的、用轉輪車削的碗，但現在看起來像個屁股。它被淹在水下，因無氧而被保存下來，但被壓扁成現在的臀狀外觀。雖然這個容器無法恢復原始的形狀，但考古學家做出一個模型，展現它的原始型態。在蘇格蘭西南部很少見到鐵器時代的陶器，所以這些木碗可能是當時常見的物品。

2018 年，AOC 考古小組在蘇格蘭歷史環境局和志願者的幫助下，在默頓黑湖（Black Loch of Myrton）挖掘過程中發現了這件黑湖碗（Black Loch Bowl）。

重製品，展現碗沒有被壓扁的樣子。

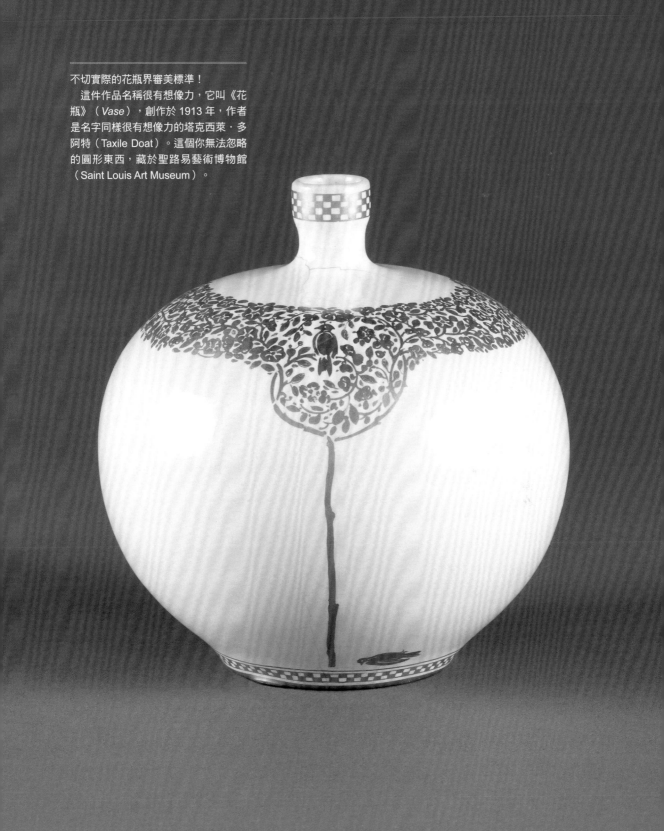

不切實際的花瓶界審美標準！

　　這件作品名稱很有想像力，它叫《花瓶》（*Vase*），創作於 1913 年，作者是名字同樣很有想像力的塔克西萊・多阿特（Taxile Doat）。這個你無法忽略的圓形東西，藏於聖路易藝術博物館（Saint Louis Art Museum）。

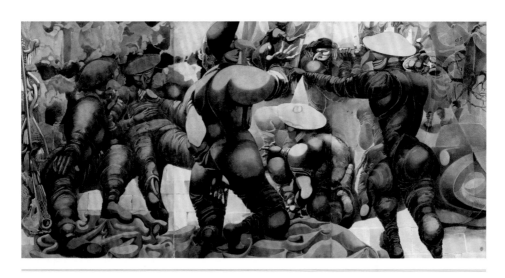

在愛德華‧布拉的家鄉拉伊（Ryu，通常相當寧靜）成為二次世界大戰的軍事中心時，他畫下了士兵的素描。扭曲的人物反映出超現實主義運動對布拉的影響，這或許可以解釋為什麼布拉筆下的屁股、二頭肌和鼓起的部分，看起來都一樣。

科學家們直截了當地將這顆種子命名為「美臀海椰子」。真心不騙！

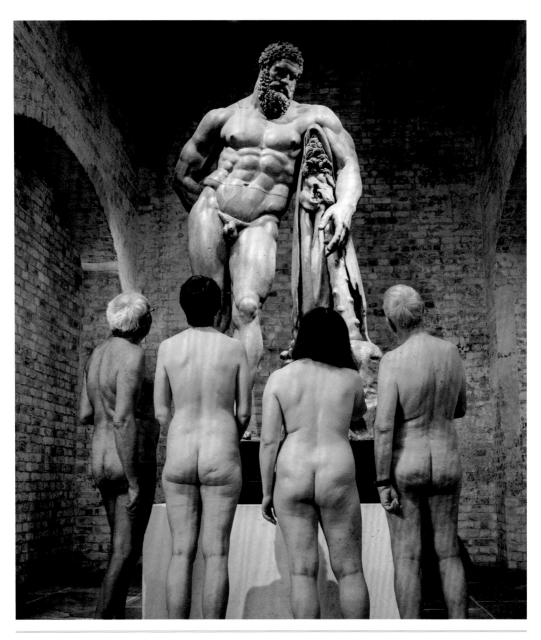

倫敦皇家藝術學院為天體主義者舉辦了一場特別的私人開幕式，讓他們欣賞該館的「文藝復興時期裸體」展。於是，有很多，屁股。

BEACH BUMS

海灘翹臀

雖然逛博物館是室內活動，但並不代表我們不能偶爾在外面看看屁股。一些狂野的露天屁股甚至進了博物館。很多狂野的露天屁股都有兩個非常突出的特點：長在白人男孩身上，而且它們在海灘上。海灘的魅力不難領會——溫暖的陽光照在身上、海浪輕拍岸邊，海風讓人覺得充滿活力。即使到處都是沙子（真的到處都是），也無法消除我們對海灘的感覺。還有，有時候，海灘上男性的身形看起來也很賞心悅目。

但這些沙沙的景色，是如何進入博物館的呢？

十九世紀時，海灘和海灘遊客的畫作風靡一時，可以說成千上萬。我們可以另外寫一本書，就叫《海灘屁股》，裡面會有數百幅十九世紀的畫作或素描，描繪海灘上光屁股的人。

但是，為什麼呢？是什麼讓這種繪畫風格如此受歡迎？那些有錢買畫和委託畫作的人（或者那些渴望讓自己看起來夠有錢的人）通常生活在骯髒、狹窄的工業城市，一切都覆蓋在一層煤煙中。看到一幅充滿光線和空間以及灰色以外顏色的圖像，會對他們的心情產生奇妙的作用。

這些城市裡到處充斥不健康的人，咳嗽到喘不過氣，蒼白得像鬼。赤身露體的人一定是出於不道德的目的才會如此，而那些大白天大剌剌躺著的人，八成是鴉片上癮。

相較之下，這些畫作讓人們瞥見在無憂無慮的海濱世界裡，乾淨、清新、寬敞、健康和輕鬆的

保羅‧塞尚（Paul Cézanne）的《七個沐浴者》（*Seven Bathers*，1900 年），藏於貝耶勒基金會（Beyeler Foundation）。

生活。在這裡，每一道可愛的浪花翻騰，上面都寫著「玩耍」兩個字。在這些迷人的海濱風光裡，裸體並非墮落，而是純粹；日光浴不是懶惰，而是沐浴在眾神的天然奇景中。裸體，以及隨之而來的露屁股，是健康自然的，不是猥褻有失體面的。

鑑賞家享受沐浴之美，也不只侷限在過去。英國知名畫家大衛·霍克尼（David Hockney）在 1960 和 70 年代的許多重要作品中，都描繪了英俊的年輕人在洛杉磯的游泳池畔閒散，其中《彼得從尼克的泳池起身》（*Peter Getting Out of Nick's Pool*，1966 年）是《屁股博物館》總部最愛的作品。霍克尼描繪泳池畔的作品，使他能夠將他所謂的「入浴者作為繪畫主題的三百年傳統」加以現代化。

亨利·圖克（Henry Scott Tuke）和塞尚（Paul Cézanne）等藝術家來到海邊，開始以新近流行的 *en plein air*（單純就是「戶外」的意思）風格，描繪這個人間天堂。他們僱用／借用／結交當地年輕男子，說服他們脫光衣服在淺灘中嬉戲，或者四處閒散，在盛夏陽光下當模特兒幾個小時還能奇蹟般地保有白皙肌膚。這些人是工人。他們的身材這麼好不是因為有健身房會籍；他們在英國康瓦爾（Cornwall）的錫礦場做粗工，在法國普羅旺斯的農田裡耕種。他們體現了勞力工作的優點。

圖克被譽為「卓越的青年畫家」，你可能會注意到他的一些模特兒是多麼年輕。對圖克作品感興趣的學生和學者採訪其中的一些模特兒，他們全都表示覺得安全有保障，一切都是公開透明的。在圖克描繪這些年輕人的那個時代，像裸體海水浴這些一般被視為正常且天真的事，現在可能被認為具有暗示性。圖克的藝術確實讓這些社會變遷顯而易見，並且顯示出隨著時間的推移，事物的變化之巨。

圖克的作品中很可能暗藏著情感強烈的凝視。今日的觀者很容易將這些圖像解讀為色情，而想要解讀事物並構建符合我們想要看到的敘事，是人類的天性。要查明這是否為真，一種選擇是直接尋找源頭。不幸的是，圖克的家人在他死後銷毀了他大部分的信件。對一個家庭來說，這好像是件奇怪的事；學者、評論家和粉絲一定非常想知道亨利對事物的看法。然而，像這樣銷毀紀錄的事並不如人們想像的那麼罕見，當親屬發現死者是 LGBTQIA+ 時，通常會這樣做。

聰明的人花很多時間爭論這些年輕、裸體、肌肉發達的男人是否應該是性感的。你可能覺得這爭辯的答案顯而易見；今日我們有 Calvin Klein 的廣告和健美的超級英雄告訴我們，沒錯，這些形象應該是性感的。

在十九世紀，老實說，年輕、裸體、肌肉發達的男人，可以代表其他的事，例如純真、力量、單純的勞動階級之美，或者眾神的造物是多麼美麗，這讓情況更加複雜。但事實上，答案可能是：兩者皆是。

大約在這個時期，人們對於青春、白皙、

身體健壯，不管是實際上或是比喻上，都加以神化。在圖克的一些作品中，我們看到年輕男子擺出的姿勢是來自古希臘和羅馬。他們扮演眾神和英雄的角色——模仿梅列阿格（Meleager），擺出柏修斯的姿勢，裝扮成海克力斯。十八、十九世紀，在建築、哲學和審美標準中，古典風潮再現。這就是為什麼很多地方的歷史博物館建築，有看起來像是來自古希臘的凹紋柱。維多利亞時代發掘龐貝古城一舉激動人心，掀起了一股回歸古羅馬和希臘文明的熱潮，包括將古典藝術視為最好的藝術，值得尊敬、收藏、複製和啟發後世。

但圖克的靈感不是只來自古希臘和羅馬。1923年，他與一些朋友前往西印度群島，其中一位朋友就是最受眾人喜愛的考古學家印第安納·瓊斯的靈感來源。圖克在西印度群島時，不斷描繪他在海邊見到的健壯年輕小伙子。圖克當時的作品曾在倫敦皇家藝術學院展出，但這些作品吸引觀眾的程度，不如他其他的作品。圖克的姐姐寫道：「人們顯然更喜歡他畫康瓦爾的模特兒。」沒有圖克自己對康瓦爾白人男孩和西印度群島黑人男孩畫作之間差異的思考，我們永遠不會知道這些畫作的含義或意圖，但很明顯，兩者在肢體語言、構圖和細膩程度上，絕對是不同的。

相對於十九世紀對古典文明的頌讚，此時也出現了一種被稱為「基督教男子氣概」（Christian masculinity）的現象。這裡面資訊量超大。「基督教男子氣概」是一種觀念，認為基督教的溫順、堅忍、打我右臉給他左臉等聖經訊息，並沒有為世上的年輕男子樹立好榜樣，因為這些都被視為嬌柔、女性化的美德，而我們不希望我們的男孩變成娘娘腔！

他們需要的是一個力量就是一切的父權社會，在這裡兄弟間的同性情誼沒有邪念、力量得以被善用，而鬥志則能帶來聖靈充滿的心境。然後，只要這些人在界線內、在控制下展示他們的力量和權力，並按照被告知的方式戰鬥，他們就會成為一支強大健康、受指揮的屬基督軍隊。凱莉·米洛（Kylie Minogue）在電影《紅磨坊》中飾演的綠仙子歌頌的那些資產階級自由、美麗、真理和愛，一概不存在！在東歐，這種「身體強健，意志堅強」的特殊品牌，體現在索科爾（Sokol）活動——這個體格訓練營包含了講座和討論，以及針對身體、道德和智力的訓練。對我們來說幸運的是，索科爾的宣傳，最後成為一些最浮誇的博物館屁股形象（見135頁）！

現在我們已經到了二十世紀，讓我們談談約翰·薩金特（John Singer Sargent）。小薩是活躍於美國和歐洲的社會肖像藝術家。1918年，英國政府委託他以戰爭藝術家的身份，描繪第一次世界大戰中美國人和英國人的身影。今天，世人普遍認為薩金特是同性戀，他最重要的伴侶是同為藝術家的阿爾

伯特・德貝洛許（Albert de Belleroche），
但在小薩的時代，人們決定用「終身未娶」
一詞來形容他。看看 130 頁薩金特的作品：
《湯瑪斯入浴》（Tommies Bathing）。生活
過得挺有滋味的嘛！

　　正如你在本章注意到的，談到裸泳的人，
我們在海灘上看到的白人男孩超過其他各種
人。然而，有些例外值得注意。我們確實看
到有些例子，描繪女性在海灘享受時光。更
重要的是，我們甚至看到一些女性描繪這些
場景。

　　埃塞爾・沃克夫人（Dame Ethel Walker）
38 歲開始作畫。儘管她師承的藝術家至今
仍為人所知（例如沃爾特・西克特〔Walter
Sickert〕），但她並沒有達到應有的知名
度。她曾被描述為「英國頂尖女藝術家」，
對此她回答道：「沒有所謂的女藝術家。藝
術家只有兩種——好的和不好的。如果你願
意，可以說我是個好藝術家。」我們要說她
是一位優秀的藝術家，相信她 1920 年的作
品《裝飾：娜烏西卡的郊遊》（Decoration:
The Excursion of Nausicaa，第 145 頁）會讓
你也同意這一點。沃克夫人也受到古典世界
的啟發，描繪荷馬史詩中的場景。她描繪一
位公主和她的侍從在河邊沐浴洗衣。一起工
作的女性，讓我們能窺見一個每個人都獲得
幫助和支持的社群。這是一個純女性的烏托
邦，與圖克的純男性桃花源相抗衡。

　　葛蕾塔・維金納的《夏日》（A Summer
Day，89 頁）與沃克的作品類似，我們看到
一群女人在河邊玩得很開心。有音樂和繪
畫，有花香和閱讀，陽光照耀著這群人，增
添了夏日的朦朧景象，看起來令人十分愉
悅。與沃克的作品一樣，有個闖入者在觀
察，但這次是一個女人在觀察這群人，而
不是男人。而且這一次，闖入者被注意到
了——手風琴演奏者以不可否認的狂喜回應
她的目光。這很不尋常。在我們見到的其他
海灘場景中，凝視的目光通常來自觀畫的
人，沒有被回應。在維金納的作品中，我們
看到藝術家在作畫，我們是畫面的一部分，
也是演出的一部分，所以很自然地，我們可
以從不同的角度看待事物。

　　隨著二十世紀的進步，城市的碼頭變大，
越來越多人想要住在海邊，海濱區也越來越
城市化。愛德華・凱西（Edward Casey）的
作品《裝卸工人在布魯克林大橋下沐浴》
（Stevedores Bathing under Brook，見 133
頁）就是海濱過度擁擠的例子。裝卸工是在
碼頭裝卸船貨的人。這是炎熱、汗流浹背、
令人筋疲力盡的工作，但這也是個可愛的主
題，可以接續鄧肯・格蘭特作品主題（參見
「地獄浪臀和天堂美臀」一章）。在東河中
泡一泡，理論上會讓人神清氣爽，但水中不
斷有船隻在行駛，你還是再考慮一下吧。與
圖克的作品一樣，人們認為凱西是在「戶
外」畫他的碼頭工人沐浴。對於當時岸上路
過的人來說，凱西可能看起來像一個試圖捕

捉曼哈頓天際線壯麗景象的藝術家。但只要看看他的畫布，就可以清楚知道，他的興趣不在建築物上。

不同於十九世紀末至二十世紀初的康瓦爾鄉村，1930年代的紐約是人種和文化的大熔爐，從前如桃花源般夢幻愜意的海水浴，如今成為在艱苦繁重的工作中稍微喘息的場景。但不變的是，將肌肉發達的男性形象視為一種理想的美。儘管凱西畫中的城市景觀一片灰暗，但他的工人就像圖克畫筆下嬉戲的泳客一樣，沐浴在金色陽光下。

捕捉海灘上漂亮年輕人身影這件事不僅限於繪畫。隨著相機越來越容易獲得和耐用，我們開始看到越來越多這些主題的照片。攝影是一種媒介，可以用繪畫不能的方式，照亮過去。相機絕不是客觀的觀察者，因為相機背後的人還是想要表達某事，或捕捉瞬間的魔力。《在拍立得前擺姿勢的年輕人》（*Young Man Posing for Polaroid*，1959年，見127頁）中就有一股魔力。不僅照片中的時尚讓人驚嘆，當中還有種俏皮感。我們可以看到一個穿著迷人開襟衫的年輕人擺姿勢拍照，但前景中背對著我們的紳士，看起來可能也在擺出完美的姿勢。這張照片是在火島的切利格羅夫（Cherry Grove）拍攝，此地是個海濱小鎮，距離繁忙的紐約市僅兩小時車程。這個小鎮當時是紐約戲劇界人士最愛去的地方，並成為LGBTQIA+社群早年的避風港。切利格羅夫檔案庫負責管理這張照片和大量其他資料，是美國LGBTQIA+

歷史的重要資源。

看完本章後，請預約一趟海灘假期。行李不要帶泳衣，而是帶一套水彩用具（記得要徵求對方同意！）

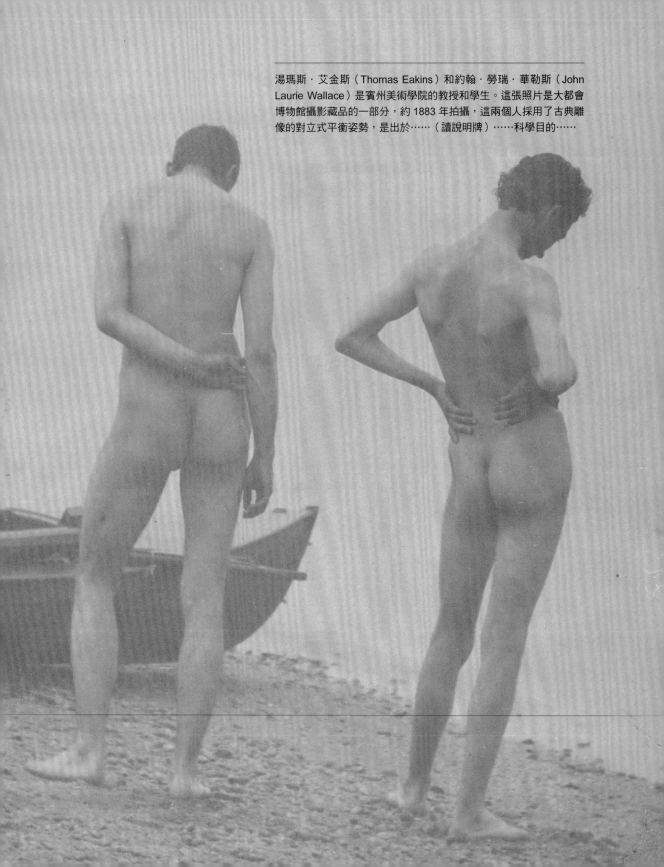

湯瑪斯‧艾金斯（Thomas Eakins）和約翰‧勞瑞‧華勒斯（John Laurie Wallace）是賓州美術學院的教授和學生。這張照片是大都會博物館攝影藏品的一部分，約 1883 年拍攝，這兩個人採用了古典雕像的對立式平衡姿勢，是出於⋯⋯（讀說明牌）⋯⋯科學目的⋯⋯

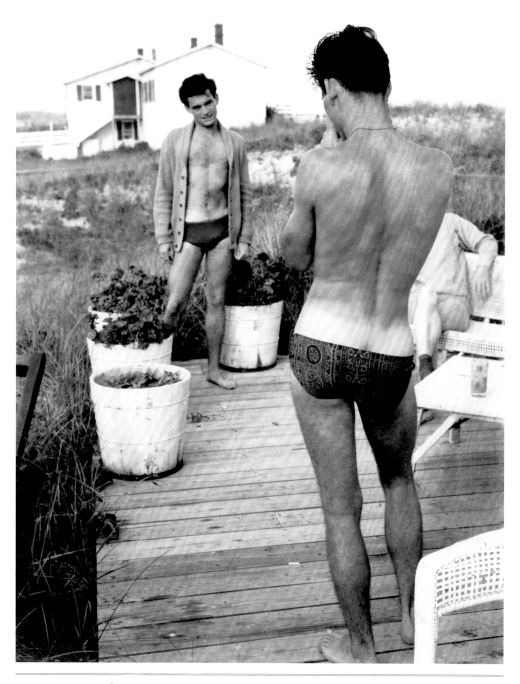

我跟你保證，查爾斯❶，六十年後，沙灘和開襟衫的組合將無所不在！

　　2021 年，紐約歷史學會舉辦了一場名為「安全／避風港：1950 年代切利格羅夫的同性戀生活」（Safe/ Haven: Gay Life in 1950s Cherry Grove）的攝影展，揭露紐約市近郊火島上小鎮內的酷兒文化。《在拍立得前擺姿勢的年輕人》，1959 年。

❶指英國最大的男性服飾製造商 Charles Tyrwhitt。

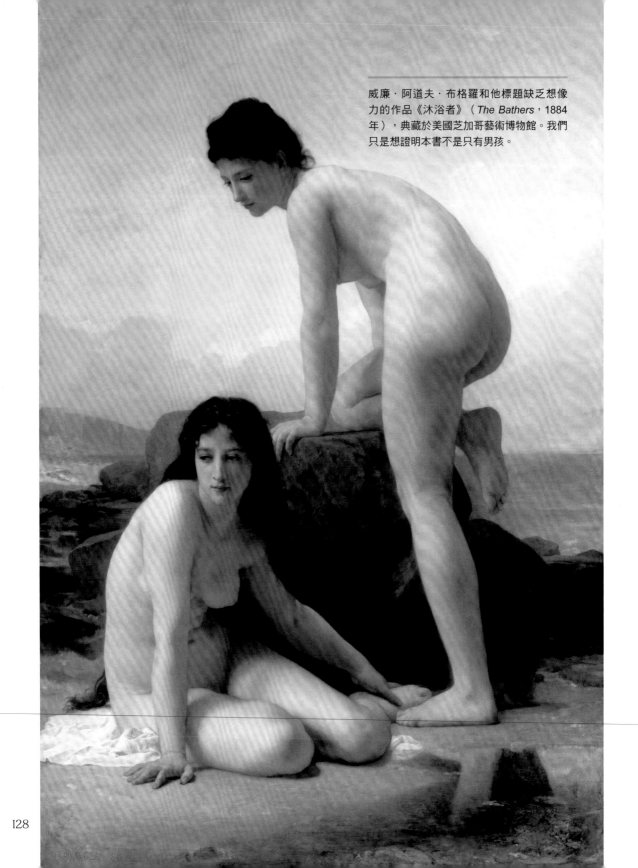

威廉·阿道夫·布格羅和他標題缺乏想像力的作品《沐浴者》（*The Bathers*，1884年），典藏於美國芝加哥藝術博物館。我們只是想證明本書不是只有男孩。

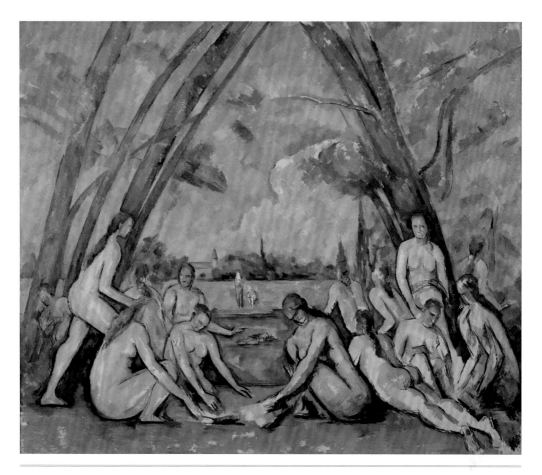

經過多年的 Zoom 線上會議，我們可以回歸傳統會議形式了嗎？在池塘邊裸體群聚。塞尚的作品《大浴者》（*The Large Bathers*，1900-1906 年），藏於美國費城藝術博物館（Philadelphia Museum of Art）。

約翰・薩金特閃耀的作品《男人與泳池》（*Man and Pool*，1917 年），藏於紐約大都會藝術博物館。薩金特畫中肌肉發達的模特兒，是在邁阿密為他朋友打造花園的工人。

這是約翰‧薩金特受政府委託，繪製戰時歐洲的系列作品之一。《湯瑪斯入浴》（*Tommies Bathing*，1918 年），藏於紐約大都會藝術博物館。顯然，記錄兩名士兵開小差一起裸泳和小睡是很重要的！

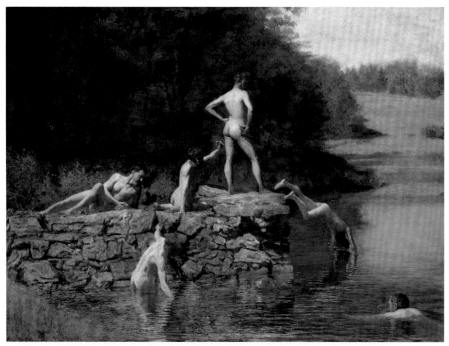

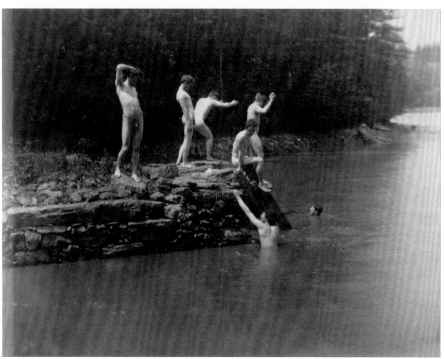

湯瑪斯·艾金斯（Thomas Eakins）的《泳洞》（*Swimming Hole*，1885 年），藏於阿蒙卡特美國藝術博物館（Amon Carter Museum of American Art）；以及這幅畫的習作照片，出自蓋蒂博物館（Getty Center）。

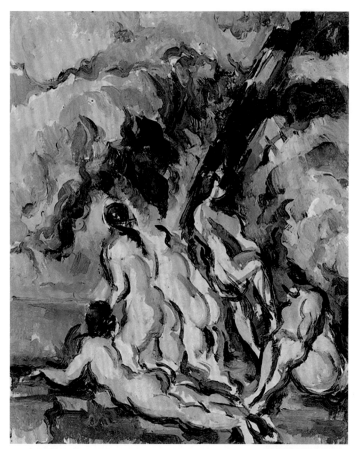

我們想像這些人隔湖相望、咯咯笑著調情和炫耀。

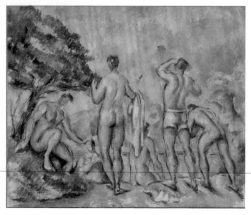

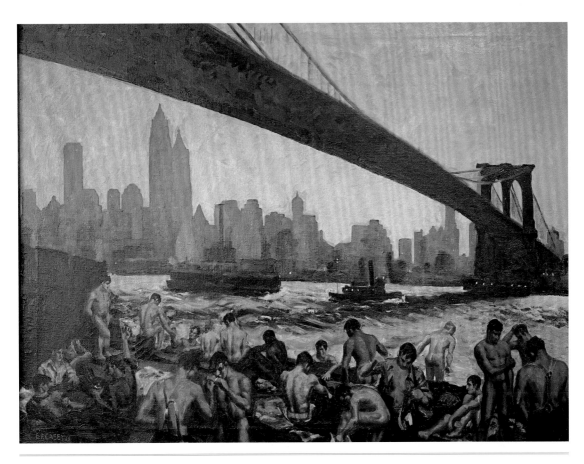

所以等一下，你說你的名字是史蒂夫‧多爾斯（Steve Doors）？我想你一定是誤解了邀請函的意思，史蒂夫。

　　愛德華‧凱西（Edward Casey）的作品：《裝卸工人在布魯克林大橋下沐浴》（*Stevedores Bathing under Brook*），是布魯克林歷史學會 2019 年在布魯克林公共圖書館舉辦的展覽「在（酷兒）海濱」（On the〔Queer〕Waterfront）的展品之一。這幅畫的所有者是紐約格林伍德公墓（Green-Wood Cemetery）。

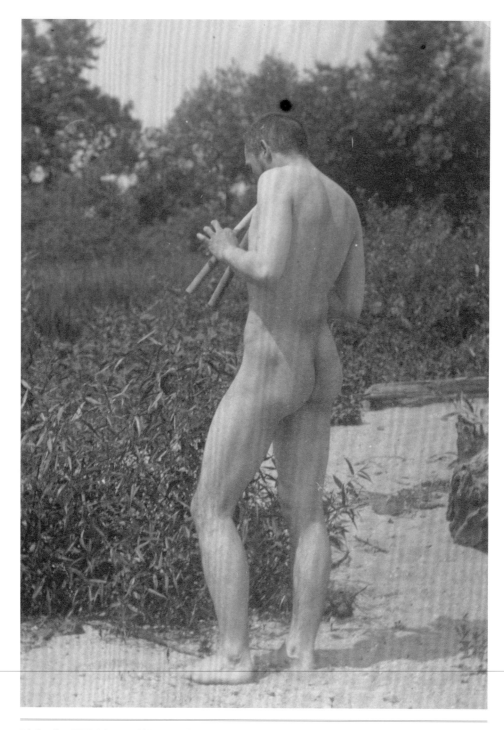

別看！我要緊緊夾住屁股才能吹出高音升 G 調！

　　湯瑪斯・艾金斯的作品《湯瑪斯・艾金斯，裸體，吹笛》（*Thomas Eakins, Nude, Playing Pipes*，約 1883 年），是紐約大都會藝術博物館藏品。

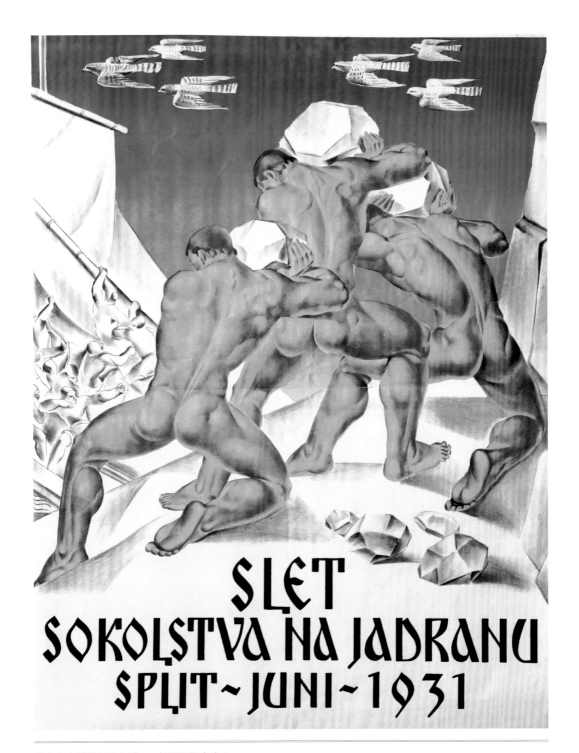

快來住家附近的健身房——把石頭扛上山！

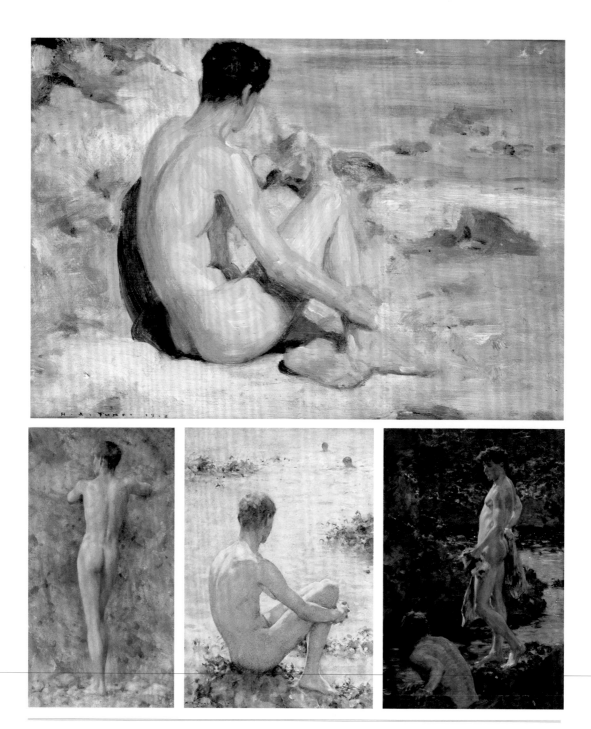

我們只是想四處走走，確定他們都塗了防曬。

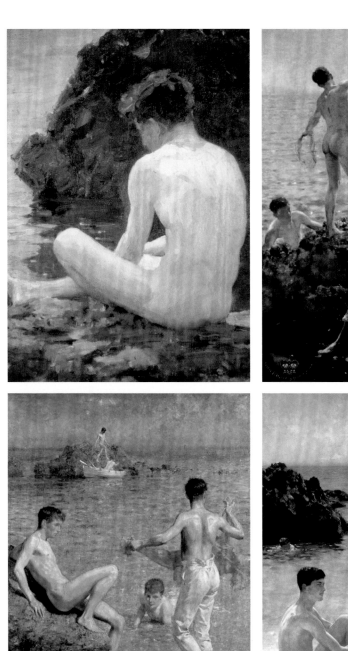

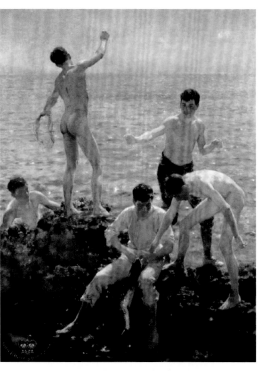

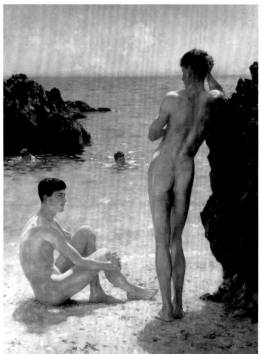

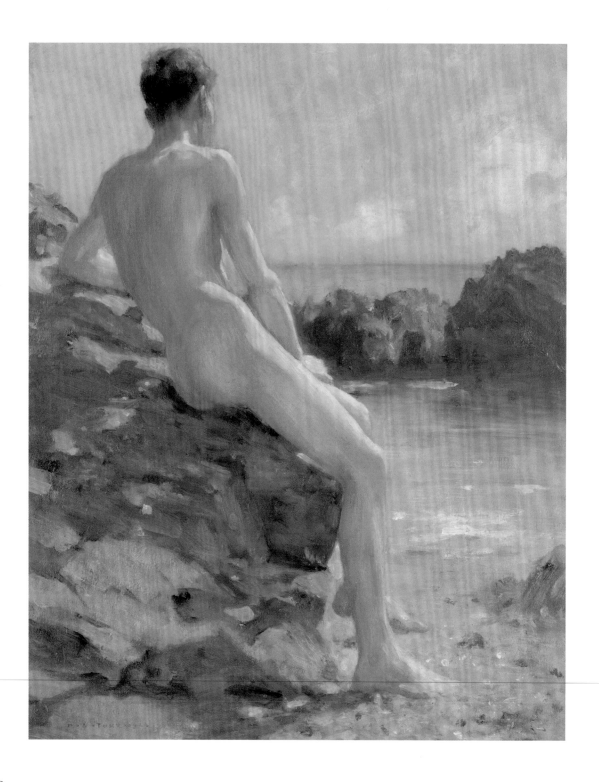

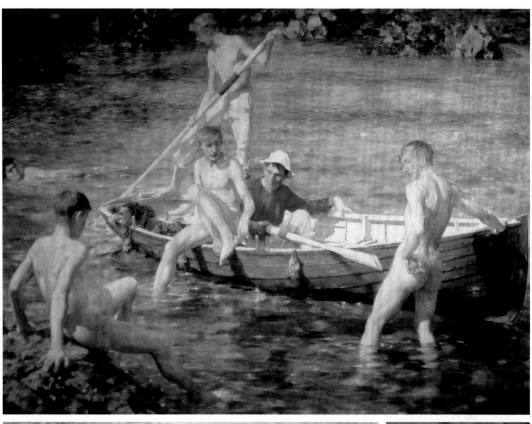

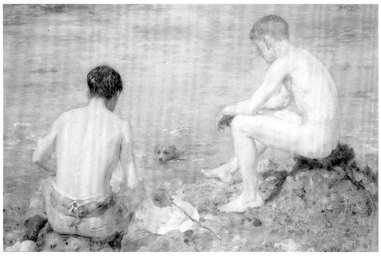

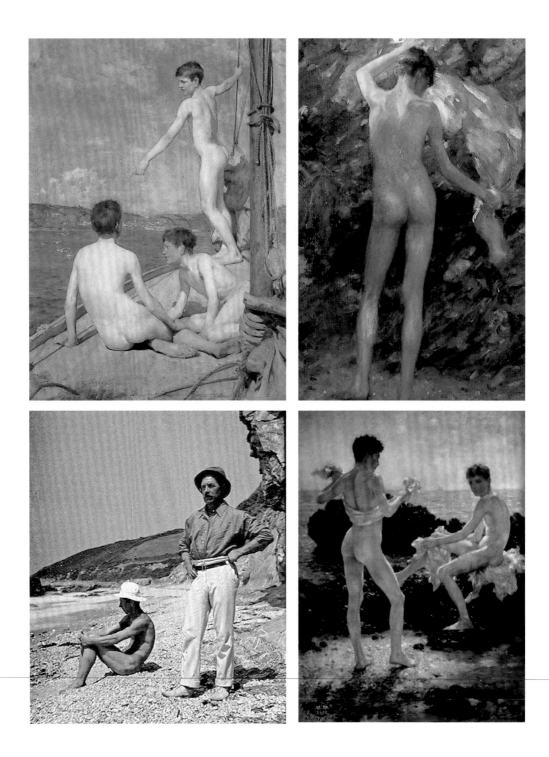

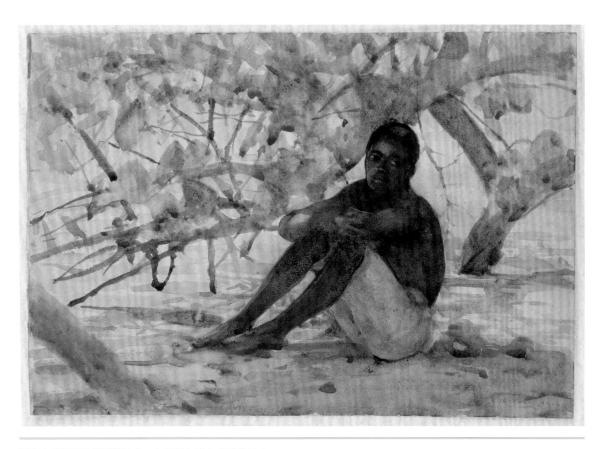

圖克在康瓦爾時畫了當地人，在牙買加時也畫了當地人。

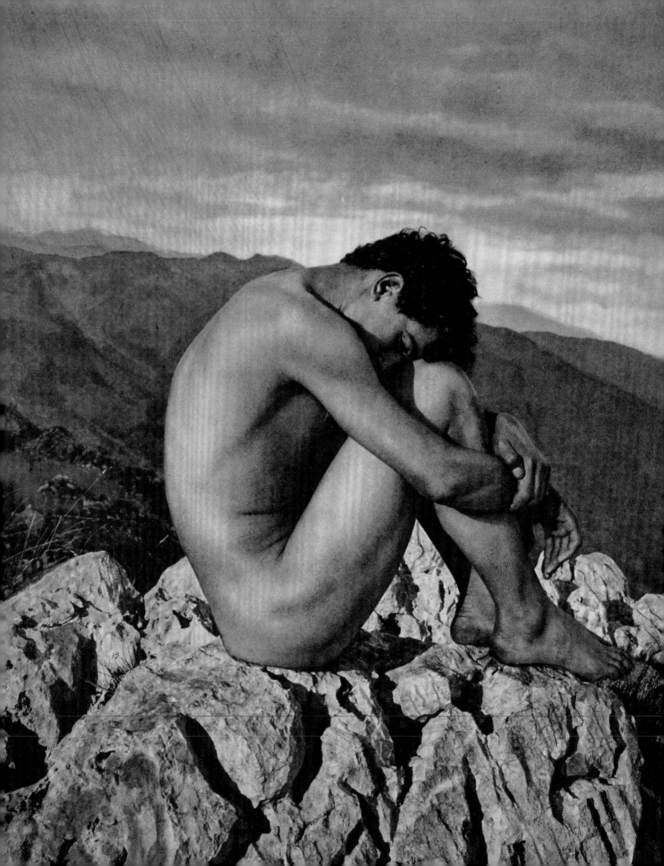

很多藝術都受到其他藝術的啟發。你可以稱之為偷，也可以稱之為致敬。感覺就像一位藝術家用不同的媒介，重現他最喜歡的圖像。藝術家是否在無意中創造了迷因文化？

下圖：伊波利特‧弗蘭德林（Hippolyte Flandrin）的《坐在海邊的裸體年輕人》（*Jeune homme nu assis au bord de la mer*，1836 年），藏於羅浮宮。左圖：威廉‧馮‧格洛登（Wilhelm von Gloeden）的《該隱》（*Caino*，約 1900 年），藏於慕尼黑的蘭佩茲畫廊（Galerie Lampertz）。

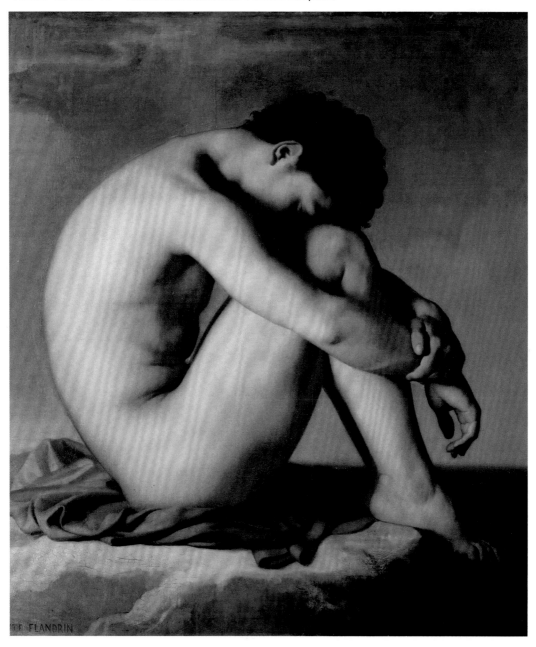

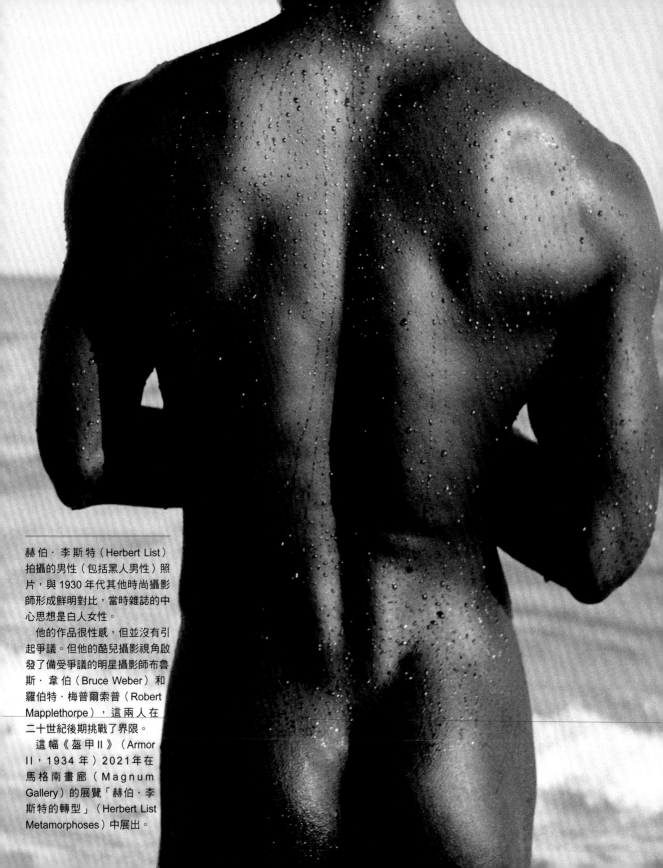

赫伯‧李斯特（Herbert List）
拍攝的男性（包括黑人男性）照
片，與 1930 年代其他時尚攝影
師形成鮮明對比，當時雜誌的中
心思想是白人女性。

　他的作品很性感，但並沒有引
起爭議。但他的酷兒攝影視角啟
發了備受爭議的明星攝影師布魯
斯‧韋伯（Bruce Weber）和
羅伯特‧梅普爾索普（Robert
Mapplethorpe），這 兩 人 在
二十世紀後期挑戰了界限。

　這幅《盔甲 II》（Armor
II，1934 年）2021年在
馬格南畫廊（Magnum
Gallery）的展覽「赫伯‧李
斯特的轉型」（Herbert List
Metamorphoses）中展出。

亨麗葉塔‧蒙塔爾巴（Henrietta Skerrett Montalba）的作品《威尼斯男孩抓螃蟹》（*Venetian Boy Catching a Crab*）。感覺他可以教約翰‧薩金特的作品《男人與泳池》（見 129 頁）中的園丁一些抓螃蟹的技巧！我們還是建議用漁網，因為蟹鉗的力量很大。

　　亨麗葉塔是藝術家四姐妹中最小的一個，她在威尼斯和南肯辛頓學習及作畫，因此她最突出的作品反映了她生活中的兩個重要地區，是很恰當的。

在地手工藝社團一起去海灘泡水和閒聊的團體出遊的古代版本。埃塞爾‧沃克夫人的作品《娜烏西卡的郊遊》（*The Excursion of Nausicaa*）。

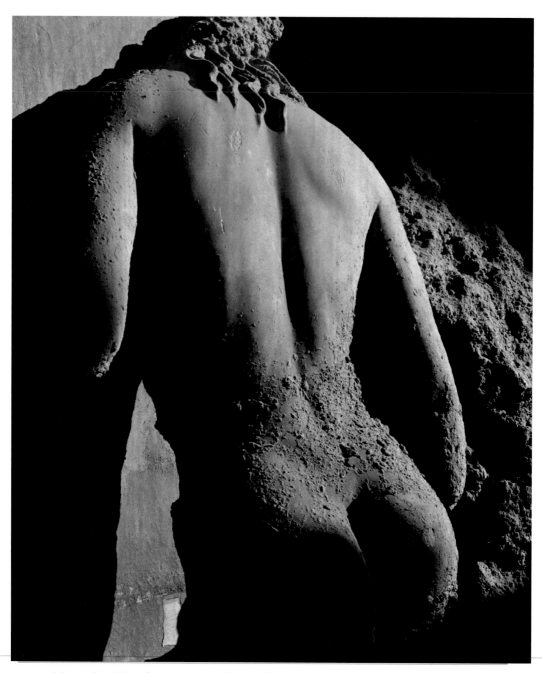

赫伯‧李斯特確實很擅長拍攝好照片！美麗的雕像也喜歡待在海灘上。安迪基西拉島的雕像幾千年前也在海裡泡了一下，幾千年後才從海底挖出來。

THE
(REAR)
END

尾（部）聲

致謝

你可以想像，我們花了很多時間思考屁股、臀部、後門和尾部。我們要感謝參與將我們的想法轉化為各位手中這本書過程中的所有人。

感謝 Glen Weldon 和他的 Podcast《流行文化歡樂時光》（*Pop Culture Happy Hour*），讓我們被了不起的經紀人 Maggie Cooper 注意到，才有了這本書。她一直牽著手引導我們，從：「嘿，這可以寫成一本書」的階段，一直到：「天啊！書上架了！」。Maggie 使這個往往令人生畏的過程夢想成真，我們對她感激不盡。

還要感謝 Dylan Glynn，他大方地為我們的提案做了很多初步設計，還要感謝劍橋的古典考古博物館（Museum of Classical Archaeology）館長 Susanne Turner，她勇敢地讓我們在她的博物館裡放輕鬆，指指點點並數算所有她展出的屁股。顯然一切都很順利，因為我們可以證明，在英國所有博物館中，她展出的屁股最多。

我們的朋友 Imogen、Helen、Robert、Powder 被我們拖著一起尋找屁股，在這些探險中一直陪伴在我們身邊，接收我們發送的訊息，先一窺我們的所有進展。我們的家人對我們寫了一本書而感到自豪，但我們認為他們對這本書的主題可能有點困惑。

永遠感謝我們的編輯 Becca Hunt 與 Olivia Roberts，他們將我們的一堆想法和糟糕的雙關語，發展成一本實際的書。我們還在揢大腿（這不可能是真的，是真的嗎？）設計師 Maggie Edelman 將我們的電子表格和圖像檔案夾變成各位剛才讀到的，令人讚嘆的美麗之作；這是真正藝術家的作品！我們非常感謝美國 Chronicle 出版社以及英國 Abrams & Chronicle 的團隊全體，看到我們和我們想法的潛力。

我們還要感謝所有關注我們 Twitter 和 Instagram 帳號、對貼文按讚、發表評論或傳給我們博物館屁股照片以供分享的所有人。

圖片版權

（所有）女人都是來自維納斯（？）

seum of Art. Licensed under CC0.

P22 - *Vénus de Monruz*, 2014 (photo), unknown artist. Digital Image by Archives Laténium Neuchâtel. Licensed under CC4.0.

P22 - *Kostenki I Venus*, 2019 (photo), unknown artist. Photo by Don Hitchcock, Hermitage Museum, Russia. Licensed under CC4.0.

P23 - *Marble female figure*, 4500-4000 BCE, unknown artist. Photo by the Metropolitan Museum of Art. Licensed under CC0.

P24 - *Venus and Mars*, 1793-1838, Angelo Bertini, after Giovanni Tognolli, after Antonio Canova. Digitised by Rijksmuseum. Licensed under CC0.

P25 - *Venus*, 1790-1844, Domenico Marchetti, after Giovanni Tognolli, after Antonio Canova. Digitised by Rijksmuseum. Licensed under CC0.

P26 - *Back view of Venus reclining accompanied by Cupid with a harp, from "Oeuvre de Canova: Recueil de Statues . . ."* 1817, Domenico Marchetti. Digitised by the Metropolitan Museum of Art. Licensed under CC0.

P27 - *Venus of the Rags*, 1967, Michelangelo Pistoletto. Photo by Tate. Reproduced with permission from Cittadellarte.

眾神與怪物

P28 - *The Perseus Series - Doom Fulfilled*, 1900 (published), Sir Edward Burne-Jones. Image digitisation by Birmingham Museums Trust. Licensed under CC0.

P30 - *Vulcan*, 2011 (photo), Giuseppe Moretti. Photo by Greg Willis. Licensed under CC2.0.

P34 - *Pan and Psyche*, 1900 (published), Sir Edward Burne-Jones. Image digitisation by Birmingham Museums Trust. Licensed under CC0.

P35 - *Antinous Farnese*, c. 100, unknown artist. Photo by Marie-Lan Nguyen. Licensed under CC2.5.

P35 - *Hercules and Antaeus*, 1877, Eugène Lacomblé. Photo by Rijksmuseum. Licensed under CC0.

P35 - *Apollo and Marsyas*, 1611-1623, Pieter Feddes van Harlingen. Photo by Rijksmuseum. Licensed under CC0.

P36 - *Marble Statue Group of the Three Graces*, c. 200, unknown artist. Photo by the Metropolitan Museum of Art. Licensed under CC0.

P37 - *Paris*, in or after 1785, Angelo Testa, Giovanni Tognolli, Antonio Canova. Photo by the Rijksmuseum. Licensed under CC0.

P38 - *Pluto*, 1588-1590, Hendrick Goltzius. Image digitised by the Rijksmuseum. Licensed under CC0.

P39 - *Hercules in gevecht met Cerberus*, c. 1500-1599, Monogrammist FP (Italië; 16e eeuw). Image digitised by the Rijksmuseum. Licensed under CC0.

P39 - *The Intoxication of Wine*, c. 1780-1790, Clodion (Claude Michel). Digitised by the Met-

ropolitan Museum of Art. Licensed under CC0.

P40 - *Nymphaeum*, 1878, William-Adolphe Bouguereau. Image digitised by Haggin Museum, Stockton, CA. Licensed under CC0.

P41 - *Nymphs and Satyr*, 1873, William-Adolphe Bouguereau. Photo by Clark Art Institute. Licensed under CC0.

P42 - *Fol. 40v Perseus*, c. 830–840, Aratus. Photo by Leiden University Library. Licensed under CC0.

P42 - *Perseus with the Head of Medusa*, 1804–1806, Antonio Canova. Photo by the Metropolitan Museum of Art. Licensed under CC0.

P42 - *David*, 1501–1504, Michelangelo. Photo by Miguel Hermoso Cuesta, Galleria dell'Accademia. Licensed under CC4.0.

P43 - *David*, 1501–1504, Michelangelo. Photo by Jörg Bittner Unna, Galleria dell'Accademia. Licensed under CC4.0.

P44 - *Cupid Tormenting the Soul*, 1837–1839, John Gibson. Photo by Liverpool Museums. Reproduced with permission of Liverpool Museums.

P45 - *Herakles Saving Deianira from the Centaur Nessus*, date unknown. Photo by Kit Weiss and the Danish Royal Collection, Rosenborg Castle. Reproduced with permission from the Danish Royal Collection, Rosenborg Castle.

P46 - *Hercules and Cacus*, c. 1534, Baccio Bandinelli. Photo by Bjorn S. Licensed under CC2.0.

P46 - *Leda and the Swan*, 1985–1986, Karl Weschke. Bristol Museum and Art Gallery, UK. Reproduced with permission from Bristol Museums, Galleries & Archives/Purchased with the assistance of the Arnolfini Collection Trust, MGC/V&A/Bridgeman Images.

P47 - *The Martyrdom of Saint Paul*, c. 1557–1558, Taddeo Zuccaro. Photo by Metropolitan Museum of Art. Licensed under CC0.

P48 - *Mercury*, c. 1740, John van Nost the Younger. Duff House (Historic Environment Scotland). Reproduced with permission.

P49 - *Zeegod Neptunus*, 1586, Philips Galle. Photo by Rijksmuseum. Licensed under CC0.

P50 - *Fontana del Nettuno*, 1560–1574, Bartolomeo Ammannati (and others). Photo by George M. Groutas. Licensed under CC0.

P50 - *Tetradrachm: Poseidon, Striding with Trident (reverse)*, c. 300–295 BCE. Photo by Cleveland Museum of Art. Licensed under CC0.

P51 - *Psyche reanimated by the Kiss of Love (reverse view)*, 1787–1793, Antonio Canova, Musée du Louvre. Commissioned by Colonel John Campbell in 1787. Inv.: MR1777. Photo: Philippe Fuzeau © 2022. RMN-Grand Palais/Dist. Photo Scala, Florence.

P51 - *Pygmalion and Galatea*, c. 1890, Jean-Léon Gérôme. Photo by the Metropolitan Museum of Art. Licensed under CC0.

P52 - *Fishbutt Fandango*, 2020, Sarah Hingley. Digital image by Sarah Hingley, exhibited at HOME Manchester Open Exhibition, 2020. Reproduced with permission.

P53 - *Figure in Movement*, 1976, Francis Bacon. The Estate of Francis Bacon. All rights reserved. DACS 2022. Reproduced with permission.

P54 - *The Hermaphrodite*, c. 1861 (photograph), Robert MacPherson (photographer). Digitisation by the Metropolitan Museum of Art. Licensed under CC0.

P54 - *Photograph of tattooed back. Psyche and Amour. (Captain Studdy)*, 1905, Sutherland Macdonald. The National Archives (UK). Reproduced with permission.

P54 - *The Sirens*, 1878–1880, Sir Edward Burne-Jones. Digital Image by Birmingham Museum and Art Gallery. Licensed under CC0.

P55 - *Hylas and the Nymphs, a Gallo-Roman mosaic*, c. 300 CE. Photo by Vassil. Licensed under CC0.

P55 - *Adam en Eva*, 1529, Anton von Woensam (and anonymous printmaker). Digital image by Rijksmuseum. Licensed under CC0.

P56 - *The Fisherman and the Syren*, 1856–1858, Frederic Leighton. Photo from Bridgeman Images, © Bristol Museums, Galleries & Archives/Given by Mrs. Charles Lyell, 1938. Reproduced with permission.

P57 - *Theseus and the Minotaur*, 1936. Herbert List. Tuileries Gardens, Paris. © Herbert List/Magnum Photos. Reproduced with permission.

P57 - *Legs of Hermes*, 1937, Herbert List. Chalcis, Greece. © Herbert List/Magnum Photos. Reproduced with permission.

P58 - *Archetypal Media Image: Classical*, 1977, Hal Fischer (Gay Semiotics). © 2022. Digital image by the Museum of Modern Art, New York/Scala, Florence.

P59 - *Adam*, c. 1490–1495, Tullio Lombardo. Photo by the Metropolitan Museum of Art. Licensed under CC0.

地獄浪臀和天堂美臀

PP60-61 - *The Garden of Earthly Delights*, c. 1495–1505, Hieronymus Bosch. Photo by Museo del Prado. Licensed under CC0.

P62 - *Mural in the Russell Chantry*, 1953, Duncan Grant. Photo by Andy Scott. Licensed under CC4.0.

P64 - *The Crucifixion and The Last Judgment (detail)*, c. 1430–1440, Jan van Eyck. Photo by Metropolitan Museum of Art. Licensed under CC0.

P65 - *Le Génie du Mal*, 1842 (installation), Joseph Geefs. Photo by C. Verhelst, Royal Museums of Fine Arts of Belgium, Brussels, inv. 1558. Reproduced with permission.

P65 - *Statue of Lucifer in Liège Cathedral*, 2013 (photo). Liége Cathedral. Photo by Jeran Renz. Licensed under CC3.0.

P68 - *Carved misericord in the stalls*, 1784–1824. Hugh O'Neill. Bristol Museum and Art Gallery, UK. © Bristol Museums, Galleries & Archives/Bequest of William Jerdone Braikenridge, 1908/Bridgeman Images. Reproduced with permission.

P68 - *A Misericord depicting "The Romance of Reynard the Fox,"* 1520. Bristol Museum and Art Gallery, UK. © Bristol Museums, Galleries & Archives/Bridgeman Images. Reproduced with permission.

P69 - *Oude Kerke misericord,* 2010 (photo). Photo by Murgatroyd49, Oude Kerk, Amsterdam. Licensed under CC4.0.

P69 - *Carving depicting a coppersmith, from a choir stall, fifteenth century, French School,* fifteenth century. Musee National du Moyen Age et des Thermes de Cluny, Paris/Bridgeman Images. Reproduced with permission.

P70 - *Boston Stump Misericord 03,* 25 July 2006 (photo). Photo by Immanuel Giel, Boston Stump Church, Lincolnshire, UK. Licensed under public domain.

P70 - *The All Saints Halifax Man,* 2022 (photo). Photo by Reverend Jae Chandler, All Saints Church, Hereford. Reproduced with permission.

PP71-73 (all images) - *The Garden of Earthly Delights,* c. 1495-1505, Hieronymus Bosch. Photo by Museo del Prado. Licensed under CC0.

P74 - *The Garden of Earthly Delights,* c. 1495-1505, Hieronymus Bosch. Photo by Museo del Prado. Licensed under CC0.

P74 - *Butt Song,* c. 2020, ChaosControlled123/Amelie. Digital Image by Greg Harradine. Reproduced with permission.

P75 - *Untitled,* 1990, Robert Gober. Matthew Marks Gallery. Reproduced with permission.

P76 - *Cain and Abel (?),* seventeenth century, Netherlandish. Photo by Metropolitan Museum of Art. Licensed under CC0.

P77 - *Cain murdering Abel (plate 2 from The Story of Cain and Abel),* 1576, Johann Sadeler I. Digital image by the Metropolitan Museum of Art. Licensed under CC0.

P77 - *Cain and Abel,* 1910, Svend Rathsack. Photo by Chaumot. Licensed under CC0.

PP78-79 (all images) - *Last Judgement,* c. 1526, Lucas van Leyden. Photo by Museum De Lakenhal/Rijksmuseum. Licensed under CC0.

P80 - *Lucifer,* c. 1950 (photo), Jacob Epstein (sculptor). Photo by Birmingham Museums Trust. Licensed under CC0.

P81 - *Angel of the North,* 2011 (photo), Antony Gormley. Photo by Barly. Licensed under CC2.0.

P81 - *Study for "St George slaying the Dragon,"* 1685-1686, Sir Edward Burne-Jones. Digital Image by Birmingham Museums Trust. Licensed under CC0.

P82 - *The Archangel Michael Fighting the Rebel Angels,* 1621, Lucas Vorsterman (I), after Peter Paul Rubens. Digital image by Rijksmuseum. Licensed under CC0.

P83 - *Caron passant les ombres,* c. 1735, Pierre Subleyras. Photo by Musée du Louvre/Scala Images. Reproduced with permission.

P84 - *Orpheus,* 1916, Charles H. Niehaus. Photo by Vespasian/Alamy Stock Photo. Reproduced with permission.

P85 - *Satan Arousing the Rebel Angels,* 1808, William Blake. Digital image by the V&A

(2006AU5677). Reproduced with permission.

P85 - *Witches Going to Their Sabbath*, 1878, Luis Ricardo Falero. Photo by www.artrenewal.org. Licensed under CC0.

P85 - *The Witch*, 1882, Luis Ricardo Falero. Photo by Talabardon & Gautier. Licensed under CC0.

他們只是好朋友

PP86–87 - *Dancing Sailors*, 1917, Charles Demuth. Photo by Cleveland Museum of Art. Licensed under CC0.

P89 - *A Summer Day*, 1927, Gerda Wegener. Photo by Kruusamägi, exhibited at Arken Museum of Modern Art, 2015–2016. Licensed under CC0.

P91 - *Achilles Removing Patroclus's Body from the Battle*, c. 1547, Léon Davent. Digitisation by the Metropolitan Museum of Art in New York. Licensed under CC0.

P91 - *Achilles Sacrificing His Hair on the Funeral Pyre of Patroclus*, 1795–1800, Henry Fuseli. In Frederick Antal's, *Estudios sobre Fuseli,* Madrid: Visor, 1989. ISBN 84-7774-510-2. Licensed under CC0.

P91 - Crop from "*Polyphemus and Galatea, with Apollo and Hyacinthus above,*" c. 1670, P. Aquila. Wellcome Collection. Licensed under CC4.0.

P92 - Crop from "*In het Atrium is plaats voor beelden uit de collectie,*" 2013. Photo by Rijksvastgoedbedrijf, Rijksmuseum, Amsterdam, Netherlands. Licensed under public domain.

P92 - *Harmodius and Aristogeiton*, 2017 (photo). Photo by Miguel Hermoso Cuesta, exhibited at National Archaeological Museum of Naples. Licensed under CC4.0.

P93 - *Battle of the Nudes*, c. 1470–1480, Antonio del Pollaiuolo. Digital image by Cleveland Museum of Art. Licensed under CC0.

P93 - *Hercules verslaat de Hydra van Lerna*, 1545, Hans Sebald Beham. Digital image by Rijksmuseum. Licensed under CC0.

P94 - *Red-figured kylix "Zephyr and Hyacinth,"* 490–485 BCE, Duris. Photo by Boston Museum of Fine Arts. Licensed under CC0.

P95 - *Nisus and Euryalus*, 1607–1612, Jean-Baptiste-Louis Roman. On display at Musée du Louvre. Inv.: MR303; Photographer: Mathieu Rabeau © 2022. RMN-Grand Palais/Dist. Photo Scala, Florence. Reproduced with permission.

P96 - *Orpheus*, 1896, John Macallan Swan. Digital image by Lady Lever Art Gallery. Licensed under CC0.

P96 - *Orpheus*, 1600–1601, Cristofano da Bracciano. Photo by Yair Haklai, Metropolitan Museum of Art. Licensed under CC4.0.

P97 - *Untitled (Three Nude Figures),* date unknown, Alvin Baltrop. Exhibited at Exile Gallery, Vienna, Austria, 2015. © ARS, New York and DACS, London 2022.

Reproduced with permission.

P97 - *The Bath*, 1951. Paul Cadmus. Digital image by Whitney Museum of American Art. Licensed by Scala.

P98 - *Finistere*, 1952, Paul Cadmus. Digital image by Whitney Museum of American Art. Licensed by Scala. Reproduced with permission.

P98 - *The Penitent and Impenitent Thieves*, 1611, Abraham Janssens. Photo by Daderot. Museum de Fundatie, Zwolle, Netherlands. Reproduced with permission.

P99 - *Wrestlers*, c. 1700s, unknown artist. Photo by Daderot, Accademia Ligustica di Belle Arti (copy of the Roman version in the Uffizi Gallery). Licensed under CC1.0.

P100 - *Antieke steen*, 1776–1851, Daniël Veelwaard (printmaker), after Pierre Lacour (artist). Image digitisation by Rijksmuseum. Licensed under CC0.

P100 - *Wrestling Match*, 1649, Michiel Sweerts. Staatliche Kunsthalle Karlsruhe, Germany. Licensed under CC0.

P100 - *Ganymede and the Eagle*, 1921, John Singer Sargent. Boston Museum of Fine Arts. Licensed under CC0.

P101 - *Signifiers for a Male Response from the series "Gay Semiotics,"* 1977, Hal Fischer. Geraldine Murphy Fund. Museum of Modern Art (MoMA), New York. Accession no: 714.2017.1. © 2022. Digital image, The Museum of Modern Art, New York/Scala, Florence. Reproduced with permission.

什麼時候屁股不是屁股？

P102 - *Four Apricots on a Stone Plinth*, 1698, Adriaen Coorte. Rijksmuseum. Licensed under CC0.

P104 - *Honey-Pop Armchair*, 2000, Tokujin Yoshioka. Museum of Modern Art (MoMA), New York. Accession no: 262.2002.1-2. © 2022. Digital image, The Museum of Modern Art, New York/Scala, Florence. Reproduced with permission.

P105 - *Frescos of three vignettes of fruit*, 45–79 CE, unknown artist. Digital image by Andrew Dalby, Casa dei Cervi, Herculaneum; National Archaeological Museum of Naples. Licensed under CC0.

P107 - *Large Two Forms* (LH 556), 1966, Henry Moore. The Henry Moore Foundation. Reproduced by permission of the Henry Moore Foundation.

P108 - *Cartoon Museum Benches*, 2005 (gifted to Cartoon Museum by the Museum of London after the "Art of Satire" exhibition). Photos by Holly T. Burrows. (Print is a crop from *The Graces in a High Wind*, 1810, James Gillray. The British Museum. Reproduced with permission.)

P109 - *Vase* (image 2006AW2181), 1968, Hans Coper. © Jane Coper and the estate of the artists/Victoria and Albert Museum. On display at the Victoria and Albert Museum, London, UK. Reproduced with permission.

P110 - *Amethyst Bull's-Head Amulet*, c. 3500–2950 BCE, unknown artist. Cleveland Museum of Art. Licensed under CC0.

P110 - *Museum of the Moon*, 2016, Luke Jerram. Photo by Mark Small. Reproduced with permission.

P111 - *Three Peaches on a Stone Plinth*, 1705, Adriaen Coorte. Digital image by Rijksmuseum. Licensed under CC0.

P112 - *Portions of a Costume Armor*, c. 1525, Kolman Helmschmid. Photo by The Metropolitan Museum of Art. Licensed under CC0.

P113 - *Le Violon d'Ingres*, 1924, Man Ray. © DACS, London/The Man Ray Trust. Reproduced with permission.

P114 - *Etude de Rhythm*, 1910, John Duncan Fergusson. The Fergusson Gallery, Culture Perth and Kinross, Scotland. © Perth & Kinross Council/Bridgeman Images. Reproduced with permission.

P115 - *Adidas Team GB swimming trunks used by Tom Daley*, 2012, Stella McCartney; Adidas; British Olympic Association. Museum of London (reference number: 2012.83). Reproduced with permission.

P116 - *Black Loch Bowl*, discovered in 2018, artist unknown. Photo by AOC Archaeology, Black Loch of Myrton, Dumfries and Galloway Museums/Historic Environment Scotland. Reproduced with permission.

P116 - *Black Loch Bowl: reconstruction*, c. 2018, Dumfries and Galloway Museums/Historic Environment Scotland. Reproduced with permission.

P117 - *Vase*, 1913, Taxile Doat. Saint Louis Art Museum, USA. Licensed under CC0.

P118 - *Soldiers at Rye*, 1941, Edward Burra. Tate, London. Reproduced with permission.

P118 - *Female fruit Lodoicea maldivica*, 2010. Photo by Brocken Inaglory. Licensed under CC0.

P119 - *A Naked Visit to the Royal Academy of Arts*, 2019. Photo by Tristan Fewings, © Getty Images. Reproduced with permission.

海灘翹臀

PP120–121 - *Seven Bathers*, 1900, Paul Cézanne. Beyeler Foundation. Licensed under CC0.

P126 - *[Thomas Eakins and John Laurie Wallace on a Beach]*, c. 1883, unknown photographer. Metropolitan Museum of Art, New York. Licensed under CC0.

P127 - *Young man posing for Polaroid in Cherry Grove, Fire Island*, 1959, unknown photographer. Cherry Grove Archives Collection, exhibited at "Safe/Haven: Gay Life in 1950s Cherry Grove," New York Historical Society, 2021. Reproduced with permission.

P128 - *The Bathers*, 1884, William-Adolphe Bouguereau. Art Institute Chicago, USA. Licensed under CC0.

P129 - *Les Grandes Baigneuses*, 1906, Paul Cézanne. Photo by Philadelphia Museum of Art.

Licensed under CC0.

P129 - *Man and Pool*, Florida, 1917, John Singer Sargent. Metropolitan Museum of Art. © The Metropolitan Museum of Art/Art Resource/Scala, Florence. Reproduced with permission.

P130 - *Tommies Bathing*, 1918, John Singer Sargent. Photo by The Metropolitan Museum of Art. Licensed under CC1.0.

P131 - *Swimming / The Swimming Hole*, 1885, Thomas Eakins. Photo by Amon Carter Museum of American Art. Licensed under CC0.

P131 - *Eakins's Students at the "The Swimming Hole,"* 1884, Thomas Eakins. Getty Center. Licensed under CC0.

P132 - *Baigneuses*, 1902-1906, Paul Cézanne. Private Collection. Licensed under CC0.

P132 - *The Bathers*, 1897, Paul Cézanne. Cleveland Museum of Art. Licensed under CC0.

P132 - *Bathers*, 1890-1892, Paul Cézanne. Saint Louis Art Museum. Licensed under CC0.

P133 - *Stevedores Bathing under Brooklyn Bridge*, 1939, Edward Casey. © Green-Wood Cemetery. Reproduced with permission.

P134 - *[Thomas Eakins, Nude, Playing Pipes]*, c. 1883, unknown photographer. Metropolitan Museum of Art, USA. Licensed under CC0.

P135 - *1931 Sokol Society Event on the Adriatic Coast (Slet Sokolstua Na Jadranu Split - Juni - 1931)*, 1931, unknown artist. Muzej Grada Splita. Reproduced with permission.

P136 - *Boy on a beach*, 1912, Henry Scott Tuke. Digital image by easyart.com. Licensed under CC0.

P136 - *A standing male nude*, 1914, Henry Scott Tuke. Digital image by Christie's. Licensed under CC0.

P136 - *A Holiday*, 1921. Henry Scott Tuke. Trinity College Cambridge. Digital image by Christie's. Licensed under CC0.

P136 - *A Bathing Group*, 1914, Henry Scott Tuke. Royal Academy of Arts. Licensed under CC0.

P137 - *July Sun*, 1913, Henry Scott Tuke. Royal Academy of Arts. Licensed under CC0.

P137 - *Midsummer Morning (Lovers of the Sun)*, 1908, Henry Scott Tuke. Exhibited in the Royal Academy, London, 1908. Licensed under CC0.

P137 - *Gleaming Waters*, 1910, Henry Scott Tuke. Digital image by Christie's. Licensed under CC0.

P137 - *Lovers of the Sun*, 1923, Henry Scott Tuke. Photo by G.dallorto, exhibited at the Royal Academy in London, 1908. Licensed under CC0.

P138 - *The Bather*, 1924, Henry Scott Tuke. Digital image by Christie's. Licensed under CC0.

P139 - *Ruby, Gold and Malachite*, 1902, Henry Scott Tuke. Guildhall Art Gallery, London. Licensed under CC0.

P139 - *The three companions*, 1905, Henry Scott Tuke. Digital image by G.dallorto. Licensed under CC0.

P139 - *A Bathing Group*, 1912, Henry Scott Tuke. Falmouth Art Gallery, UK. Licensed under

CC0.

P140 - *The Bathers*, 1889, Henry Scott Tuke. Leeds Art Gallery, UK. Licensed under CC0.

P140 - *The Blue Jacket*, 1918, Henry Scott Tuke. Kirklees Museums and Galleries, UK. Licensed under CC0.

P140 - *Henry Scott Tuke on the beach with a model*, 1910–1915, unknown photographer.Digital image by Shapirobrendan. CopyLeft Free Art Licence.

P140 - *Under the Western Sun*, 1917, Henry Scott Tuke. Digital image by G.dallorto. Licensed under CC0.

P141 - *A West Indian Boy*, 1926, Henry Scott Tuke. Digital image by Bonhams. Licensed under CC0.

P142 - *Caino*, c. 1900, Wilhelm von Gloeden. Galerie Lempertz. Licensed under CC0.

P143 - *Jeune homme nu assis sur le bord de la mer*, 1836, Hippolyte Flandrin. Musée du Louvre. Licensed under CC0.

P144 - *Armor II*, 1934, Herbert List. © Herbert List/Magnum Photos. Reproduced with permission.

P145 - *Venetian Boy Catching a Crab*, c. 1892, Henrietta Skerrett Montalba. 2016JE0208, © Victoria and Albert Museum, London. Reproduced with permission.

P145 - *Decoration: The Excursion of Nausicaa*, 1920, Dame Ethel Walker. © Tate. Purchased 1924. Reproduced with permission.

P146 - *Marble statue from Antikythera I*, 1937, Athens. © Herbert List/Magnum Photos. Reproduced with permission.

P147 - *Hercules Farnese*, c. 1645–1706 (etching). Etching by Nicolaes de Bruyn, after Hendrick Goltzius. Digital image by Rijksmuseum, Amsterdam, Netherlands. Licensed under public domain.

延伸閱讀

（更多關於屁股的訊息）

如果這本書讓你渴望更深入了解藝術中的臀部、屁股和尻川，這裡還有些書可以提供幫助。

Barlow, Clare, ed., *Queer British Art: 1861–1867*. London: Tate Publishing, 2017.

Berger, John. *Ways of Seeing*. 1972. New York: Penguin Random House, 2008.

Clarke, Kenneth. *Civilisation*. London: John Murray, 2018.

Ellis, Martin, Timothy Barringer, and Victoria Osborne. *Victorian Radicals: From the Pre-Raphaelites to the Arts and Crafts Movement*. New York: American Federation of Arts, 2018.

Field, D. M. *The Nude in Art*. London: WH Smith, 1981.

Jenkins, Ian. *Defining Beauty: The Body in Ancient Greek Art*. London: British Museum Press, 2015.

Millington, Ruth. *Muse*. London: Square Peg, 2022.

Ovid. *Metamorphoses*. Oxford University Press, 1998.

Parkinson, R. B. *A Little Gay History*. London: British Museum Press, 2013.

Pilcher, Alex. *A Queer Little History of Art*. London: Tate Publishing, 2017.

Robinson, Cicely, ed., *Henry Scott Tuke*. London: Yale University Press, 2021.

Simblet, Sarah. *Anatomy for the Artist*. London: DK, 2001.

The Metropolitan Museum of Art Guide. New York: Metropolitan Museum of Art, 2019. Distributed by Yale University Press.

Woodford, Susan. *An Introduction to Greek Art*. 1986. London: Duckworth, 1997.

國家圖書館出版品預行編目(CIP)資料

屁股博物館：從史前豐臀到當代屁屁，開啟藝術欣賞的另一
扇門（通常是後門）/ 馬克．斯莫爾 (Mark Small), 傑克．史赫特
(Jack Shoulder) 著；蔡宜真譯 .-- 初版 .-- 新北市：日出出版：大
雁出版基地發行, 2024.06

160 面；19*23 公分

譯自：Museum bums : a cheeky look at butts in art

ISBN 978-626-7460-36-8(平裝)

1.CST: 藝術欣賞 2.CST: 藝術史 3.CST: 臀

900 113006408

屁股博物館

從史前豐臀到當代屁屁，開啟藝術欣賞的另一扇門（通常是後門）

Museum Bums: A Cheeky Look at Butts in Art

作　　者　馬克・斯莫爾 (Mark Small) 與傑克・史赫特 (Jack Shoulder)
譯　　者　蔡宜真
責任編輯　李明瑾
封面設計　Dinner Illustration
內頁排版　陳佩君
發 行 人　蘇拾平
總 編 輯　蘇拾平
副總編輯　王辰元
資深主編　夏于翔
主　　編　李明瑾
行　　銷　廖倚萱
業　　務　王綬晨、邱紹溢、劉文雅
出　　版　日出出版
發　　行　大雁出版基地
　　　　　地址：新北市新店區北新路三段 207-3 號 5 樓
　　　　　電話（02）8913-1005　傳真：（02）8913-1056
　　　　　劃撥帳號：19983379 戶名：大雁文化事業股份有限公司
初版一刷　2024 年 6 月
定　　價　580 元